U0368400

高等院校设计学通用教材

装 饰 绘 画

谢 恒 强 编著

清華大学出版社

图书在版编目（CIP）数据

装饰绘画 / 谢恒强编著 . -- 北京：清华大学出版社，2014（2021.9重印）
（高等院校设计学通用教材）
ISBN 978-7-302-37828-0

Ⅰ.①装 …　Ⅱ.①谢 …　Ⅲ.①装饰美术–绘画技法　Ⅳ.①J525

中国版本图书馆CIP数据核字（2014）第198137号

责任编辑：纪海虹
封面设计：代福平
责任校对：王荣静
责任印制：宋　林

出版发行：清华大学出版社
　　　　　网　　　址：http://www.tup.com.cn，http://www.wqbook.com
　　　　　地　　　址：北京清华大学学研大厦A座　　邮　　　编：100084
　　　　　社 总 机：010-62770175　　　　　邮　　　购：010-62786544
　　　　　投稿与读者服务：010-62776969，c-service@tup.tsinghua.edu.cn
　　　　　质量反馈：010-62772015，zhiliang@tup.tsinghua.edu.cn
印 装 者：涿州汇美亿浓印刷有限公司
经　　销：全国新华书店
开　　本：185mm×260mm　　　印　　张：9.25　　字　　数：172千字
版　　次：2014年12月第1版　　　　　　印　　次：2021年9月第5次印刷
定　　价：58.00元

产品编号：057574-02

序一

2011年4月，国务院学位委员会发布了《学位授予和人才培养学科目录（2011年）》，设计学升列为一级学科。设计学不复使用"艺术设计"（本科专业目录曾用）和"设计艺术学"（研究生专业目录曾用）这样的名称，而直接就用"设计学"。这是设计学科一次重要的变革。从工艺美术到设计艺术（或艺术设计），再到设计学，学科名称的变化反映了人们对这门学科认识的深化。设计学成为一级学科，意味着我国设计领域的很多学术前辈期盼的"构建设计学"之路开始了真正的起步。

事实上，在今天，设计学已经从有相对完整教学体系的应用造型艺术学科发展成与商学、工学、社会学、心理学等多个学科紧密关联的交叉学科。设计教育也面临着新的转型。一方面，学科原有的造型艺术知识体系应不断反思和完善；另一方面，其他学科的知识也陆续进入了设计学的视野，或者说其他学科也拥有了设计学的视野。这个视野，用赫伯特·西蒙（Herbert Simon）的话说就是："凡是以将现存情形改变成想望情形为目标而构想行动方案的人都是在做设计。生产物质性的人工物的智力活动与为病人开药方、为公司制订新销售计划或为国家制订社会福利政策等这些智力活动并无根本不同。"(everyone designs who devises courses of action aimed at changing existing situations into preferred ones. The intellectual activity that produces material artifacts is no different fundamentally from the one that prescribes remedies for a sick patient or the one that devises a new sale plan for a company or a social welfare policy for a state.)

江南大学的设计学科自1960年成立以来，积极推动中国现代设计教育改革，曾三次获国家教学成果奖。在国内率先实施"艺工结合"的设计教育理念，提出"全面改革设计教育体系，培养设计创新人才"的培养体系，实施"跨学科交叉"的设计教育模式。从2012年开始，举办"设计教育再设计"系列国际会议，积极倡导"大设计"教育理念，将国内设计教育改革同国际前沿发展融为一体，推动设计教育改革进入新阶段。

在教学改革实践中，教材建设非常重要。本系列教材丛书由江南大学设计学院组织编写。丛书既包括设计通识教材，也包括设计专业教材；既注重课程的历史特色积累，也力求反映课程改革的新思路。

当然，教材的作用不应只是提供知识，还要能促进反思。学习做设计，也是在学习做人。这里的"做人"，不是道德层面的，而是指发挥出人有别于动物的主动认识、主动反思、独立判断、合理决策的能力。虽说这些都应该是人的基本素质，但是在应试教育体制下，做起来却又那么的难，因为大多数时候我们没有被赋予做人的机会。大学教育应当使每个学生作为人而成为人。因此，请读者带着反思和批判的眼光来阅读这套丛书。

清华大学出版社的甘莉老师、纪海虹老师为这套丛书的问世付出了热忱、睿智、辛勤的劳动，在此深表感谢！

高等院校设计学通用教材丛书主编
江南大学设计学院院长、教授、博士生导师
辛向阳
2014年5月1日

序二

中国设计教育改革伴随着国家改革开放的大潮奔涌前进，日益融合国际设计教育的前沿视野，日益汇入人类设计文化创新的海洋。

我从无锡轻工业学院造型系（现在的江南大学设计学院）毕业留校任教，至今已有40年了，亲自经历了中国设计教育改革的波澜壮阔和设计学科发展的推陈出新，深深感到设计学科的魅力在于它将人的生活理想和实现方式紧密结合起来，不断推动人类生活方式的进步。因此，这门学科的特点就是面向生活的开放性、交叉性和创新性。

与设计学科的这种特点相适应，设计学科的教材建设就体现为一种不断反思和超越的过程。一方面，要不断地反思过去的生活理想，反思曾经遇到的问题，反思已有的设计理论，反思已有的设计实践；另一方面，要不断将生活中的新理想、现实中的新问题、设计中的新思考、实践中的新成果吸纳进来，实现对设计学已有知识的超越。因此，设计教材所应该提供的，与其说是相对固定的设计知识点，不如说是变化着的设计问题和思考。这就要求教材的编写者花费很大的脑力劳动，才能收到实效，编写出反映时代精神的有价值的教材。这也是丛书编委会主任辛向阳教授和我对这套丛书的作者提出的诚恳希望。

这套教材命名为"高等院校设计学通用教材丛书"，意在强调一个目标，即书中内容对设计人才培养的普遍有效性。因此从专业分类角度看，丛书适用于设计学各专业，从人才培养类型角度看，也适用于本科、专科和各类设计培训。

丛书的作者主要是来自江南大学设计学院的教师和校友。他们发扬江南大学设计教育改革的优良传统，在设计教学、科研和社会服务方面各显特色，积累了丰富的成果。相信有了作者的高质量脑力劳动，读者是会开卷有益的。

清华大学出版社的甘莉老师是这套丛书最初的策划人和推动者，责编纪海虹老师在丛书从选题到出版的整个过程中付出了细致艰辛的劳动。在此向这两位致力于推进中国设计教育改革的出版界专家致以诚挚的敬意和深深的感谢！

书中的缺点错误，恳望读者不吝指出。谢谢！

高等院校设计学通用教材丛书编委会副主任
江南大学设计学院教授、教学督导
无锡太湖学院设计学院院长

陈新华
2014 年 7 月 1 日

自序

装饰艺术是人类最早的艺术形式之一，也是人类文化演变中不同时期的精神意识产物。它以广泛的内容和形式遍布人类生活的各个领域，主要以装饰绘画呈现。同其他艺术一样，装饰绘画从产生、演变一直以兼容并蓄、广纳博取将不同民族在不同历史文化时期的风貌反映出来。从世界范围看非洲原始艺术、古埃及墓室壁画，古希腊、罗马时代的雕塑、壁画装饰，文艺复兴时期的装饰，巴洛克时期的装饰风格等都是以特定的时代背景和文化风尚为基础，建立在诸如宗教、王权、风俗、实用和唯美等艺术形态上，而产生出各具特色的装饰绘画风格。装饰绘画在我国的传统宗教壁画艺术、民间艺术、器物装饰中，因地域文化的多样性同样表现得丰富多彩，不同时期的风格图式体现出人们对装饰之美的向往和追求。

现代装饰绘画受现代文化思潮、艺术观念影响，并在与科技结合中不断创新。它不仅有相对独立的专业艺术性，同时又渗透到现代设计的不同领域，共同组成了一个难以分割的艺术系统，凸显出它应用的广泛性和重要性。现代装饰画在形式语言追求方面更强调突出艺术的个性与多元化表现，把精神内涵与个人风格放在首位，把越来越丰富纷繁的世界万物归纳起来，应用在不同设计形式美中，如视觉传达、环境艺术设计、产品设计，动漫设计等学科中。

在现代艺术设计教育中，装饰绘画作为艺术设计基础课程，旨在使学生对中外装饰艺术史了解、借鉴的基础上进行绘画创想，通过对装饰绘画的学习帮助学生打开创造、想象之门，为他们将来从事专业设计奠定良好的造型能力与审美素养。本人在从事艺术设计教育工作十几年中，对装饰绘画教学有所积淀与思考，深感装饰绘画需要从教学理念、教学方法、教学手段和教学内容方面，进行不懈的尝试和探索。尤其是对学生潜在综合能力的发掘，才能引导学生将平凡的形象经过想象、夸张、丰富呈现出新的艺术形象和审美语言，从而能逐渐形成独特的艺术化个性语言。

本书较系统介绍了装饰绘画的发展及特征，对装饰绘画古今中外的面貌做了选择性的阐述与图文解析，并遴选了部分经典优秀装饰作品辅以说明，着重选择了近年来江南大学设计学院不同专业、年级的本科同学优秀课程作业、专题设计及毕业设计作品，梳理出装饰绘画教学的次序性和延展性，能看到从基础到不同专业方向的演变。这一想法有幸得到辛向阳院长的支持与清华大学出版社的认可得以付诸实现。在编写过程中，得到了设计学院相关同仁的大力支持，以及各专业同学们提供的大量作业范例，在此一并表示谢意。因古今中外装饰艺术风格流派浩如烟海，在编写过程中做了选择性的取舍，难免会有疏漏之处，恳请同行批评指正。希望本书的出版为艺术设计院校的同学、艺术爱好者在装饰艺术学习中提供一定的参考和借鉴意义。

谢恒强
2014 年 5 月于无锡梅园

目　录

第一章 装饰绘画概述

装饰绘画是人类文化中的一门古老而独特的艺术形式，它随着不同时代审美精神的变迁而不断创新延展，并成为人类文化史中重要的文化符号象征。它是人类在对自然界的认知过程中将自然景象、内心的幻想运用简练、抽象化的图形符号构成装饰画面及图式，使之形象化、艺术化从而获取精神的满足和视觉的愉悦。

第一节 装饰绘画的特征与分类

一、装饰绘画的起源与特征

装饰绘画作为一种古老而独特的艺术形式根植于人类文化之中，并随着不同时代审美精神的变迁而不断创新延展，成为人类文化史中重要的文化符号象征。装饰绘画最早出现于原始社会的洞窟壁画及彩绘陶器，它的产生和人类早期的图腾崇拜意识及日常劳作方式有着密切的关系。人们在对自然界的认知过程中、从日常劳动的内容、劳动的形态中获取灵感，开始将自然景象、内心的幻想运用简练、抽象化的图形符号构成画面及纹饰，使之形象化、艺术化从而获取精神的满足和视觉的愉悦。已故的著名工艺美术家陈之佛先生，在他关于装饰学的手稿中写道："装饰可以说是一种思想"，"装饰艺术既是思想的表现，故装饰亦与其他美术同样有其时代的背景"。西班牙超现实主义绘画大师米罗认为："装饰艺术有如生活的彩练，如果失去它，人类的世界将失去光彩。"可见，装饰绘画艺术在人类的文化生活中，承载着人类对现实生活的寄托与超越性想象（图1.1-1）。

装饰绘画多是指在二维平面上运用夸张、变形、概括等手法进行象征性、抽象化表现的一种语言形式。对"装饰"的含义，从字面上理解即"打扮和修饰"。《后汉书·逸民传·梁鸿》；《辞源》中解释装饰为："装者，藏也，饰也，物既成加以文采也"，指的是对物品加以纹饰、色彩，以达到美化的目的，多偏重于对器物表面的描绘与工艺处理。但从艺术的审美意蕴来理解装饰，它除了具有美化的目的，同时还具有表达情感的功能。清华大学何燕明老师曾说："装饰是人的精神生产，是人意识形态的产物，

是人的一种强情感表达自己审美情趣的活动，并使这种审美活动依托于物质展现出的外在能力和技巧。"从它与装饰主体的关系看有双重性质。一方面它必须从属于主体，即装饰是从美感的角度来标明主体的特征、性质、功用以及价值；另一方面装饰艺术亦可从主体当中独立而出，显示出自己的审美价值，如中国古代汉墓中作为装饰的画像石、画像砖，它附属于整个墓室，与其浑然不可分离，然而，其精美、恢宏、古拙的画面完全可视为完美的艺术品，其审美的意味超脱于主体性能和使用价值观念的趋向从而具备了纯欣赏性的因素。

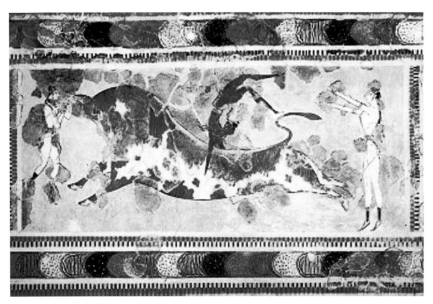

图 1.1-1　古希腊壁画

装饰绘画的特征

从艺术特征看，装饰绘画的表现手法更强调规律性节奏和韵律。另外，装饰绘画由于使用功能上有空间从属性，生产上有工艺性，而装饰部位、装饰面积对所画内容形式又有所要求，有所制约，有所规范，从而形成了装饰绘画的艺术特点。装饰绘画与其他绘画形式一样，主要是从自然界和现实生活中汲取灵感，强调创作者对外在形象的主观化处理，来表达内在的情感和对绘画语言形式的独特理解，艺术特征上表现出具有抽象性、象征性、程式化以及实用性特征。与我们熟悉的写实、具象绘画在视觉语言、审美表现上有大的区别，它不再追求如实地再现客观物象本身，更强调创作者以主观感受对客观事物有目的的再创造，是一种理想化的艺术表现形式。造型上多偏重轮廓美，同时追求画面不同形与形之间的组合、穿插美；画面形象追求平面、装饰化的塑造表达，即采用意象化或抽象化的几何线形态来归纳表现形象。使之更加简练、概括，表现出似与不似之间的变形美感。色彩处理上具有追求理想化的情调，因而使装饰绘画呈现出更加鲜明的艺术个

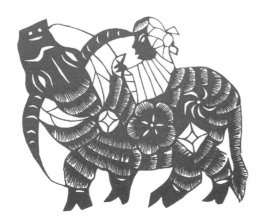

图 1.1-2　山东民间剪纸

图 1.1-3　东汉《弋射收获画像砖》

性和视觉特点，凸显出它独特的魅力（图 1.1-2）。

1）抽象性

抽象：本意是指从众多的事物中抽取出共同而本质性的特征，舍弃其非本质的部分，共同特征指能把一类事物与他类事物区分开来的特征，这些具有区分作用的特征被称为本质特征。装饰绘画中的形象是建立在对客观物象特征高度概括、夸张的基础上，因此具有很强的抽象性，以此作为主观造型手段强调外在的形式美感和内在装饰寓意的统一，具有特定的审美样式和风格，例如：中国传统民间剪纸中对人物和动物等造型的抽象化处理，形象简洁纯粹，相比客观形象舍弃了很多繁琐的细节结构，运用黑白影像的表现手法，追求图形的简练、大气、质朴而感性的抽象美。

一幅具有艺术感染力的装饰绘画作品，不仅要强调画面的装饰性和秩序感，更是通过可视的构图、形象、色彩传达出特定的精神内涵。数千年来，中国文学、绘画、书法作品和艺术理论中，通常以"气韵生动"、"传神写照"作为审美理念的核心，外在强调形象的生动，内在凸显艺术形象和人之间精神情感的交融互通。如：汉代画像石、画像砖，由于受到材质和工艺条件的限制，装饰形象一般都比较简练、夸张和抽象，在东汉《弋射收获画像砖》（图 1.1-3）中可以充分领略到这一特点，整个画面上半部描绘弋射的情景，下半部描绘收获的情景，人物造型多为侧面，突出动态的特征，天空中的大雁飞翔到远处，近处池塘里的鱼高度夸张，自由自在地穿梭于荷叶之间；农田里的人有立、有弯、有割、有担，呈现出一幅繁荣的丰收景象。整个画面的比例及事物表现的方式都不受客观透视比例的限制，鱼被有意识地夸大比例，暗喻着人们对美好生活的向往，和谐、宁静的画面表达了人们对安定生活的追求，画面整体造型简练、形象生动，是中国古代装饰绘画中不可多得的画像砖艺术珍品。

2）象征性

象征：凡能表达某种观念及事物的符号或物品就叫作"象征"。一般指用具体事物表现某些抽象意义，被象征的本体是抽象的。在装饰绘画中是指通过隐喻、幻想等表现手法，表示某种抽象的概念或思想情感。装饰绘

画中的象征性是基于形象更为凝练、符号化，并通过意象化的表现手法，追求虚幻、抽象的视觉效果，强调精神和心灵的感召力。英国作家菲利普·威尔金森曾认为："符号向我们传递的是一种瞬间直觉检索的简单信息，象征……是一种视觉的图像，或是表现某一思想的符号。"由此可见，象征不仅仅是一种表象化的图像，而是对现实世界主观认识的"再创造"，即能充分表达主观情感象征的艺术形象图式。如：西方象征主义艺术家通过运用象征图像，将灵性、神性和梦幻的感觉注入作品，创造出了新的艺术审美理想。强调主观、个性，以心灵的想象创造某种带有暗示和象征性的神奇画面。19世纪末法国象征主义画家雷东的作品中经常出现植物的梦幻。他也常常加入一些富有抽象感的奇异形态花卉和如梦幻般的物体，展示了一个让人难以捉摸的迷一般的意境。在《花中的奥费利亚》(图1.1-4)中我们看到在一个抽象的背景中奇妙地涌现出一丛鲜花，它们既有植物的特征，又似乎并不生存在真实的世界中，象征性的女性头像更给画面带来了神秘色彩。雷东把现实生活中的物体和梦幻世界中的物体并置在一起，让观者更多自由地去体会作品的暗示性。

装饰绘画中的象征性可分为符号象征和意象象征。

符号象征：意义比较直接，不同时代种族的人们通过对生活中客观形象及想象形象的简化提炼，形成固定的图式符号表达特定的寓意。最典型的龙，是中华民族的图腾，代表着太阳及皇权的至高无上。民间文化中再如魏晋南北朝时期，在社会动荡不安的年代人们赋予不同动物寓意以祈求平安和辟邪，如以鸡为首的纹样符号最为流行，因"鸡"和"吉"谐音，

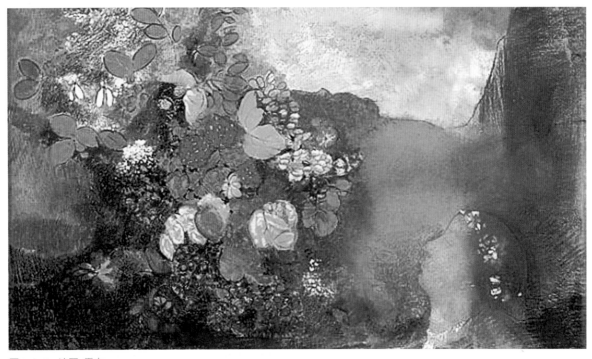

图1.1-4　法国 雷东

象征着吉祥和平安，表达人们对和平美好生活的祈愿和向往。

意象象征：注重以主观情感为导向，用装饰化的图式描绘"内心的真实"，不注重如实表达外部世界而转向内心幻想的真实性，这也是人类审美精神的一次重要升华。中国传统艺术崇尚的意象之美，如文人绘画中"天人合一，寄情于山水之间"，对自然山水主观化、意象化的改造与表现中获得精神的籍慰与意象化的艺术表现。西方现代艺术史中的超现实主义也是意象象征的典型艺术流派，如超现实主义艺术家马克斯·恩斯特，他以多变的风格和技巧著名，他迷恋于幻觉和令人不安的想象描绘。如《雨后的欧罗巴》（图 1.1-5）梦幻般的画面中那充满了幻化而奇异的自然、人物形象，象征着对欧洲地理及文化的心灵感受。

3）程式化

程式化是装饰绘画的一个显著特点，也是区别于其他绘画形式的一种特有表现方法，是指将客观世界的形象按照一定的秩序，通过点、线、面的主观归纳，运用分解、排序、组合，重组成一幅具有节奏、条理、韵律的画面。它的形态来自于现实生活，但又是对现实形象的重新构建，是一种将自然形态人工化的过程。如图 1.1-6 把建筑分解为不同粗细的线和不同面积的体块，以大到小的间距排列组合，弱化了建筑的功能，强化了建筑的结构在平面中不同位置所产生的韵律美感。程式化可以是对形结

图 1.1-5　德国　恩斯特

图 1.1-6　窦婧

图 1.1-7

图 1.1-8

图 1.1-9　高璐璐

图 1.1-10　Michael Hester

构的归纳、形特点的夸张组合、形色彩的情感表现，最终是一种秩序化的抽象、简洁、明快的呈现。

4）实用性

装饰绘画以"装饰"为前提，以"绘画"的形式呈现，画面既具有艺术性又具有装饰美感，因此自古以来它的实用性很强，它可以依附于不同的材料、与不同的环境共生，达到实用与审美的结合统一，传达着自身的艺术魅力（图1.1-7）；借助陶材质的工艺特性，装饰画面经过陶泥的凹凸、压印、修整、烧制，成为陶瓷装饰壁画（图1.1-8）；在特定环境空间中，把装饰绘画的画面附着在墙面上，成为墙绘艺术（图1.1-9）；在包装设计中，把画面附着在器型结构外部，在外包装盒上设计装饰图形，以达到宣传企业文化和吸引消费者的目的（图1.1-10）。

二、装饰绘画的内涵与分类

1. 传统装饰绘画

装饰绘画的源头最早可以追溯到新石器时期的彩陶纹饰，在大量的彩陶中，可以看到植物、动物、人物和简洁的几何纹样被绘制在盆、碗、杯、罐等上面，同时还有红、黑、白等颜色的装饰，形成了著名的彩陶艺术。这说明了人类在造物过程中，不仅创造了丰富的物质财富，而且也激发了对造型、纹样和色彩的认知与应用，同时在这个创造过程中，积累了审美经验和艺术观念。我国的传统装饰艺术造型是在自然物象的基础上，注重精神、气韵、神似、概括的装饰变形手法的再创造，使形象无论在色彩还是造形上都具有十分生动的形式美感。商、周时期的青铜纹饰；秦、汉时期的瓦当及画像砖纹样；汉唐时期丝绸制品上的图案纹样；敦煌莫高窟的壁画；宋明时的陶瓷器皿纹样；明清时代的文人绘画，以及历代那些富有浓郁地方特色的民间手工艺，都充分体现了传统装饰艺术独特的神韵，以及富有浓郁地方特色的民间艺术等不胜枚举，这些都充分反映了东方传统装饰艺术强劲的生命张力和独特神韵（图1.1-11、图1.1-12）。著名理论家李砚祖先生在他的《装饰之道》中论述："装饰作为艺术的形式或图式，它可以是一种纹样、一个标志、一个美的符号，它有显见的形式自律

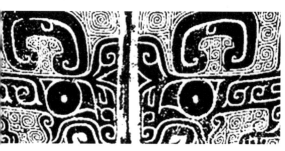

图　1.1-11

图　1.1-12

和范畴。"由此可见，装饰绘画无论从宏观的层面，还是从微观的角度来看，都带有深刻的时代印记和强烈的文化色彩。

2. 现代装饰绘画

现代装饰绘画不同于传统装饰绘画，主要在于现代审美意识和现代新的制作工艺及不断出现的新材料等因素综合性的介入，这些极大地丰富了传统装饰绘画的内涵。并使之发展到今天这种多元化的表现形式，愈加贴近了现代社会生活和人们的审美需求。它以其优美的装饰韵味和独特的艺术语言陶冶着人们的心灵，美化着人们的生活环境，并已成为现代诸多绘画艺术门类中较为重要的一种。在现代装饰绘画中，除了各种装饰语言的表达外，更加强调绘画材料对形态的表现力，各种各样的表现技法拓展了装饰绘画的语言范畴，同时也给装饰绘画的视觉增加了无限的艺术趣味。现代装饰绘画的材料运用十分广泛，一般的绘画材料主要是卡纸、底纹纸、铜版纸、布、绢和木板等，可用水彩、水粉颜料和丙烯、麦克笔等来绘制；在媒材制作方面，可用陶瓷、金属、琉璃、石材、纤维等材质。由于每种材料有自身的功能特性，根据不同的环境空间选择材料进行创作、加工，所产生的视觉美感也不同。随着现代科学与技术的发展，新材料、新工艺不断推陈出新，使装饰绘画有平面、有立体、有静止，也有流动，避免画面效果单一性，从而走向表现意义多元化、形式材料多元化的表现时期（图1.1-13、图1.1-14）。

不同的时代总是产生不同的审美情趣和审美心理，从古到今不同的装饰风格与时代的审美精神相适应。在今天，装饰绘画作为一门融合、创新性很强的艺术形式，要求我们应有宽广的视野了解、汲取东西方传统艺术的精华典范，把握现当代艺术新的美学感念和表现方式，在兼容并蓄中重新整合，以新的视角创造出新的风格和形式，挖掘出新的装饰语言。

3. 装饰绘画的分类

装饰绘画在人类漫长的历史发展长河中，或独立存在，或依附于不同物质载体，每个阶段在装饰风格、艺术形式上都具有独特的时代特征。它是人们在不同时期、不同文化背景下对客现实世界和自然规律的体悟，与人

图1.1-13　王以真

图1.1-14　窦婧

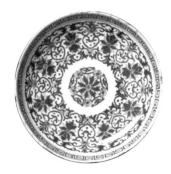

图 1.1-15 明 青花

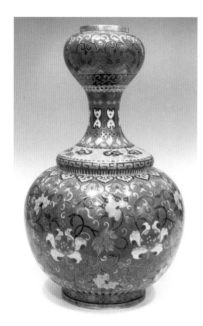

图 1.1-16 清 景泰蓝

类思想意识整合的表现，反映了人们的特定历史时期的社会生活、文化特性和艺术审美心理表达（图1.1-15、图1.1-16）。在当今社会随着文化的多元化发展，装饰绘画受到现、当代绘画和设计理论及实践的影响，产生了无限的艺术表现形式与意义的可能，为我们带来了更加丰富的艺术化精神享受。在艺术表现形态上可以分为具象、意象和抽象。

1）具象装饰绘画

"具象"一词含有再现的意思，主要是指以现实世界中的人、物为表现对象，以尊重形象的本真性为表达目的的造型手法。具象装饰绘画是在具象绘画基础上延展的一种艺术表现方式，但它又区别于写实的绘画，它注重自然界中具体真实的造型，强调对画面形象整体尊重现实的表现，对局部如线条、色彩的适度主观处理。现实主义绘画大师库尔贝曾说："绘画艺术只能表现对画家来说是可视的和可捉摸的对象。""绘画实质上是一种具体的艺术，而且只能表现极真实而又存在的东西。"传统的具象绘画偏重于对客观事物的再现，追求还原形象的真实性，题材上则更多的是对理想美的内在表达，意大利文艺复兴早期绘画大师波提切利的《维纳斯的诞生》（图1.1-17），作品以古希腊神话为蓝本，画面经过精心安排布局，人物、景物形象处理的细腻、唯美而动人，体现了艺术家对古希腊时期人文主义精神的传承与再造。

具象装饰绘画主要有以下几种表现方法：

（1）艺术形象与现实形象比较接近，但不是对客观的简单描摹再现，作品内涵往往包含着特定的寓意。

（2）艺术形象比较典型化，通过选取典型的艺术形象创造来传递艺术家的个人情感和观念。

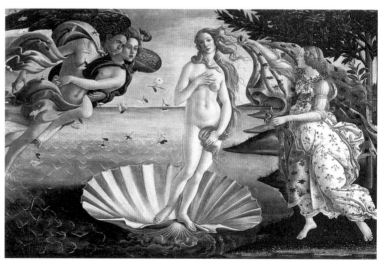

图 1.1-17 波提切利

（3）画面通常具有情节叙事性，往往蕴含着一个或多个故事情节，它可以使观者比较直观地通过阅读形象而理解画面故事寓意（图1.1-18）。

2）意象装饰绘画

"意象"是中国传统美学的一个重要概念，这一概念较早可追溯到《易传·系辞上传》，到了唐代又发展为"意境"说。意是内在的抽象的心意，象是外在的具体的物象；意源于内心并借助于象来表达，象是意的寄托物。在中国古典美学中意象、意境占有重要而特殊地位，两者都注重心灵的感悟。数千年来，中国文学、绘画、书法作品及理论中强调"神韵"、"意境"，注重"虚静"、"风骨"，都是受到道家思想的影响，强调创作者的内在感受和对艺术的独特理解表达及个体心灵的感受。在西方艺术史中，尤其是现代艺术作品中常常将灵性、想象梦幻的感觉注入作品，来表现人的内心情感世界。后期印象派大师高更认为："艺术是一种抽象，我们只是带着不完美的想象在心灵之船上航行。"他在绘画中为寻求理想化装饰性的视觉感，试图把文学、音乐的能量与绘画综合起来，从中寻求绘画更深刻本质的意义，比如他晚期著名的作品《我们从哪里来？我们是谁？又要到哪里去？》，即是他生命后期对人生和艺术思考的综合主义经典作品（图1.1-19）。

意象装饰绘画主要有以下几种表现方法。

（1）形象的虚拟化处理：意象既可以用想象来表现现实中不存在的事物，也可以用非现实的形态表现现实中存在的事物。

（2）主观情感化：是艺术家意象创造的重要驱动力，以隐喻符号表现人的内心世界。形象比较装饰、抽象，强调视觉上的装饰性和表现手法的主观性。

图1.1-18　施嵩

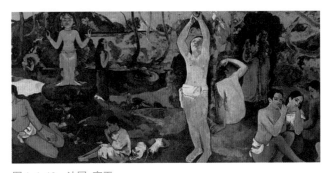

图1.1-19　法国　高更

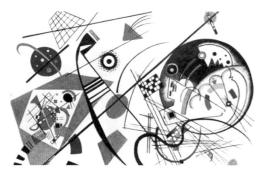

图 1.1-20　俄国　康定斯基

图 1.1-21　荷兰　蒙德里安

（3）想象性：经过艺术家的想象将"意"与"象"在主观意识中融为一体，并通过画面呈现形成可视的产物——作品。

3）抽象装饰绘画

"抽象"是指抽取客观事物非本质因素，是现实之外的主观创造的非现实世界，它所传达的"真实"也非现实中的"真实"。抽象艺术思潮起源于 20 世纪欧美，德国哲学家沃林格在《抽离与情移》一书中认为：在艺术创造中除了情移的冲动以外还有一种与之相反的冲动支配着，这便是"抽离的趋势"……人们既然不能从外界客观事物中得到美感享受，便试图将客观物象从其变化无常的偶然性中解放出来，用抽象的形式使其具有永久的价值。许多现代主义艺术流派如立体主义、抽象表现主义等都受到其影响，代表人物有康定斯基（俄国）、米罗（西班牙）、蒙德里安（荷兰）等，都是用纯粹而简洁的抽象形式，形成独特的艺术风格（图 1.1-20、图 1.1-21）。

抽象装饰绘画主要有以下几种表现方法：

（1）形象比较简约、概括，强调纯粹的抽象美感；

（2）形象自由奔放，情感外化的抽象形式（一般称之为热抽象）（图 1.1-22）。

（3）以理性的几何形构成，注重线、色彩、块面、形体、构图的抽象形式（一般称之为冷抽象）。

图 1.1-22　齐莎丽

第二节　东西方装饰绘画风格比较

　　装饰绘画是内容与形式、情感与个性相融合的艺术，由于历史、文化、社会、经济以及思维模式等的不同，历史上各个文明体系和各个民族都有着不同的呈现方式。因此，当人们把各异的审美观念应用到装饰绘画创作时，必然会产生出不同形式、不同艺术风格的绘画作品。在学习中探索、比较东西方装饰绘画之异同，对于拓展当代装饰绘画的语言、样式等具有特定的艺术、人文价值。

一、东方装饰绘画风格

　　东方装饰绘画艺术注重意象之美，带有领悟性、神秘性的特点，"天人合一"、"至和达到"表现了中国人求内在统一的思想，强调事物间的普遍联系，主张人与自然的和谐统一。装饰绘画的内容广泛多样，以"气韵生动、寓形寄意、写形传神"作为装饰艺术语言的审美理念和核心，并用寓意的手法来表达创作者的内心世界（图 1.2-1）。

　　1. 东方装饰绘画风格特点

　　（1）注重画面的意境和精神内涵的表述，体现了东方绘画中"意在笔先、画尽意在"的构思特点，使得绘画作品不仅仅具有装饰的效果，而且达到了"形神兼备"艺术境界。

　　（2）在构图上崇尚主观，讲究画意，布局上层次分明、虚实相间，追求画面的视觉意境；色彩以淡雅、简洁为主，追求平和随意、率真自由的境界。

　　（3）装饰以线条造型、平面化赋色为主，追求线条的装饰美和色彩的主观美，充分利用植物、动物和人物的自然形态抒发情感，表达意境；通过有限的形象符号，传递作者对社会生活和自然界的理解、情感和思想的表达（图 1.2-2）。

　　2. 经典装饰风格赏析

　　1）中国彩陶艺术

　　（1）彩陶的发展：中国远古彩陶文化是华夏先民伟大的文明创造，它不仅以其独立的文化品位成为了后来人类文化的范本，同时也对后来的中国文化产生了深远的影响。彩陶中最早、最具有代表性的是公元前 5000—

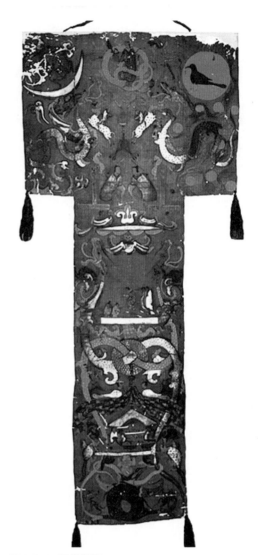

图 1.2-1　汉代帛画

图 1.2-2　敦煌藻井图案

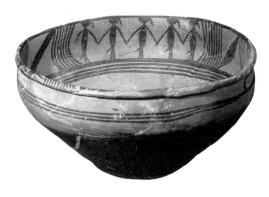

图 1.2-3　舞蹈纹彩陶盆

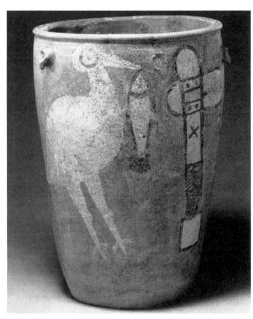

图 1.2-4　鹳鱼石斧图瓮

前 3000 年的河南安阳的仰韶文化，彩陶的原料是经过精细筛洗的黄土，加入细沙和含镁的石粉，陶土中含铁量很高，因此，烧成后多呈红色或黄色。彩绘的装饰可分为单色和多色彩绘装饰，主要是运用天然的赭石、红土或锰土，经 1000℃以上的温度烧成后，颜色呈红、黑、白等色，装饰也因造型的不同而变化，大都用几何形装饰纹样组成，或具象或抽象、或疏或密、或虚或实，在简洁的抽象纹样中追求变化。

（2）彩陶装饰纹样特点：一是抽象的纹样，即运用几何形符号；二是意象的人物、动物等形象。它的装饰纹样形式和种类非常多，常见的有水波纹、旋转纹、圈纹、锯齿纹、网纹等十几种。线条规整流畅，图案组织讲究对称、匀衡、变化，疏密得体，并有一定的程式和规则。在甘肃省马家窑一带发现的被称之为马家窑类型的彩陶上，大都描绘水波纹、旋转纹图案。这些图案匀称、流畅、十分精彩，看上去有行云流水的感觉，使人觉得轻松活泼，平和而亲切。

（3）彩陶的表现形式：一是对自然物象进行模拟，并进行抽象化的处理；二是表现劳动的节奏感；三是图腾的符号化。如（图 1.2-3）《舞蹈纹彩陶盆》，是 1973 年青海大通县上孙家寨马家窑文化类型的彩陶，器物的沿口绘制了富有节奏感的图饰，整个画面简洁、明快，突出了绘画中的连续性、秩序性的特点。这件舞蹈图盆反映了原始社会生活中，劳动带给人们的快乐，画面也是依附器型的结构而绘制的，代表了原始人类对艺术和生活审美的理解。如（图 1.2-4）《鹳鱼石斧图瓮》，是新石器时期仰韶文化的典型作品，也是中国最早的一幅独立绘画作品，画面用白色平涂在夹砂红陶外壁，用黑色勾勒鹳的眼睛、鱼和斧的外形，简洁而粗犷有力，在画面的构图、故事情节、艺术特色上具有独立的审美特征。

2）日本浮世绘

（1）浮世绘的发展："浮世"源自佛教用语，本意指人的生死轮回和人世的虚无缥缈，后指现世、世俗的意思。日本浮世绘是以江户时代的江户市民阶层为基础而发展的风俗画，是日本绘画中最典型、最有价值的样式。浮世绘绝大部分是套色木版画，部分为手绘，题材广泛多样，最初有"美人绘"、"役者绘"（歌舞伎演员）和戏画，以

后逐渐增加了风景、花鸟、相扑和历史故事；浮世绘大都描绘 17—19 世纪江户的现实生活和社会现象，体现了市民生活和市民阶层之间的闲情逸趣，其中美人绘以铃木春信、鸟居清长、喜多川歌磨最为有名，而葛饰北斋的《富岳三十六景》、歌川广重的《江户名胜百景》则赋予了风景画新的诗意（图 1.2-5）。

（2）浮世绘的特点：一是运用无影平涂法，造型上追求客观的轮廓美，色彩浓郁鲜明、线条明快简洁，具有强烈的装饰感；二是题材广泛，具有强烈的生活气息和鲜明的民族特色；三是构图自由而生动活泼，或垂直、或曲线、或斜线构图，充分展现了创作者对生活和自然敏锐的观察力、表现力。

（3）浮世绘的审美价值：在艺术样式上创造了"肉笔派"（手绘浮世绘）、"板稿派"（木板刻印），摆脱了以往追求木刻刀法的样式，注重线条在绘画中的表现力，并结合木质的自然肌理，使绘、刻、印相融合，使传统的样式有了更新的创意；在文化传播上具有特定的意义，浮世绘色彩独特、风格鲜明，加上制作方式普及、价格低廉和易收藏的特点，使日本的民俗文化在世界范围得到了传播。在艺术价值方面不仅滋生了一大批日本本土大师和艺术家，而且影响了新古典主义、浪漫主义、印象派以及后印象派的画风和样式，如马奈的《吹笛少年》（图 1.2-6）、凡·高的《星空》和克里姆特的《生命之树》，大量吸收了浮世绘的元素，融合了富有东方色彩和神秘的视觉意境。

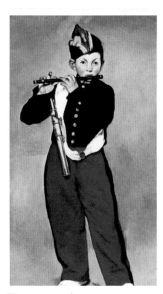

图 1.2-6　马奈

3）波斯细密画

（1）波斯细密画的发展：波斯细密画是波斯传统艺术中重要的组成部分，始于《古兰经》的边饰纹样，最初以神话故事为题材，后来逐渐增加了历史、爱情和战争、狩猎等内容。主要分为三个阶段：13 世纪早期受希腊、叙利亚艺术的影响，以红色为底色，人物、动物和植物纹样简洁、造型稚拙；13 世纪至 15 世纪受宋代绘画和陶瓷的影响，山水、树木、人物服饰和动植物纹样都带有明显的中国风格；16 世纪逐步形成具有浓郁的波斯风

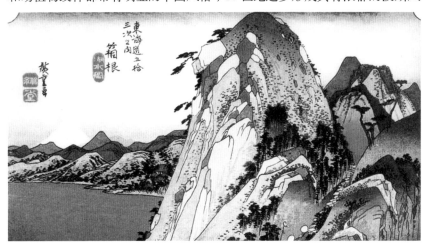

图 1.2-5　歌川广重

格，强调画面的精美、细致，注重细节的描述，整体强调装饰的美感。波斯细密画在整个艺术发展过程中，不断汲取外来民族的艺术风格，并逐步形成本民族的艺术形式，对现代的艺术发展产生了深刻的影响（图1.2-7）。

（2）细密画的特点：一是运用手工绘制和单线平涂法，形象生动自由，色彩丰富艳丽，具有强烈的装饰感；二是形式多样丰富，有的画在纸上，有的画在羊皮纸上，有的在木板和象牙板上，主要有绘画、雕刻和镶嵌等形式；三是注重细节的描绘和刻划，线条流畅而细腻，人物、花鸟和风景常常相互融为一体，构图独特而充满幻想。

（3）细密画的审美价值：开创了现代水彩的先河，在中世纪前、后至文艺复兴时期，人们普遍将水彩与铅白混合使用，应用在细密画的绘制中，现代水彩由此逐步发展。对现代艺术的发展起到了深刻的影响，奥地利画家克里姆特在许多作品中，汲取了古代波斯细密画的表现手法，如水彩混合加金粉、镶嵌材质等方法，形成了独特的绘画风格。另外，细密画唯美的画面、幻想的手法影响了法国象征主义画家莫罗、日本浮世绘的艺术风格。细密画对现代设计也具有深远的影响，如泰国大皇宫的建筑样式，在纹样、装饰手法上汲取细密画的元素；现代的服饰设计、首饰设计和动漫设计中，许多灵感都源自精美的细密画（图1.2-8）。2006年诺贝尔文学奖《我的名字叫红》，作者奥尔罕·帕慕克创作此书的原因："激发我写作这本书激情的主要是伊斯兰细密画。"

3. 经典艺术家作品赏析

1）丁绍光

毕业于中央工艺美术学院，曾任教于云南艺术学院，开创了著名的云南画派，是中国现代重彩画引领世界画坛的艺术家。他的作品融合了中国传统艺术和西方现代艺术的特点，广泛吸取了古代壁画、雕塑、青铜、陶瓷，以及民间年画的装饰构图、造型方法和表现技巧，加上西方现代派画家的构图方法，形成了华美绚丽、优雅神秘的装饰艺术风格。法国

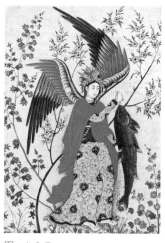

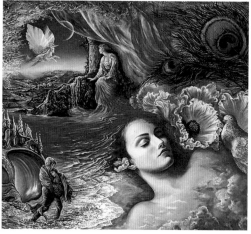

图 1.2-7　　　　　　　　图 1.2-8

著名美术评论家安德鲁·帕里诺认为丁绍光的绘画艺术
"具有超越时空的魅力，他用一只神似的笔，提示了中国
五千年文明的秘密，他对爱与美的升华，使他成为20世
纪的乔托"。美国著名美术评论家芬雷称"震动画坛的丁
绍光艺术，既是东方的，也是西方的，更是属于世界的"。
代表作有北京人民大会堂壁画《美丽、丰富、神奇的西
双版纳》、重彩《乐园》、《母性》和《休憩》等。如《神
圣的村庄》作品中（图 1.2-9），以西双版纳特有的竹楼、
藤蔓、榕树和芭蕉，以及婀娜多姿的少女作为创作元素，
画面中不仅洋溢着幸福与喜悦，同时展现了民族风情的文
化特色。如《勇士之弦》作品中（图 1.2-10），运用中国
画艺术中的铁线描，将勇士的服饰、武器勾勒得酣畅淋漓，
刚劲的线条既有节奏感又有韵律感，作品洋溢着一股清新
而灵动的气息，使人领略到一种浑厚而恬静的美。

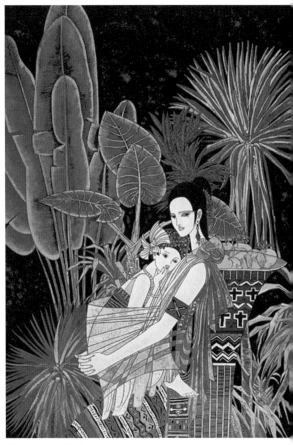

图 1.2-9　丁绍光

2）吕胜中

毕业于山东师范大学艺术系美术专业，中央美术学
院实验艺术系教授，中国"85 美术新潮"时期的代表艺
术家，他借用传统民间剪纸的表现手法，把小红人作为
基本的创作符号，传达了中国传统艺术在现代艺术蜕变
中的强大力量，开创了民间艺术与现代艺术相融合的发
展道路。美术评论家刘骁纯认为："吕胜中将民间原生态
中极为丰富的剪纸语汇加以提炼，进行了广度与深度空
前的剪纸革命，其中最具原创意义的是正负影像的对立
共生，以及由此而来的'图—底'观念的变革。正负影像，
是吕胜中整个剪纸艺术的生命基因。"代表作有《腊月集》、
《吉庆有余》、《观花图》、《魔术与杂技》和《一界两端》等。
他在《生命——瞬间与永恒》系列作品中（图 1.2-11），
运用绘画模拟民间剪纸的镂空技法，在艺术处理上运用渲
染、凹凸与虚实结合的手法，体现了形式与抽象、寓意与
表现的丰富内涵。如《红色影像》作品中（图 1.2-12），
运用标志化的小红人，将它们以各种形态置于特定的语
境中，让人领略到艺术家对装饰的形式感和传统文化内
涵的深刻理解，以及对现代艺术语言的思索感悟。

图 1.2-10　丁绍光

3）葛饰北斋

日本江户时代著名的浮世绘画家，早期以风俗画和
美人画为主，中后期吸收了西方绘画中的透视原理和明
暗对比手法，使他形成了清雅含蓄、质朴纯美的装饰艺

图 1.2 11　吕胜中

术风格。他的代表作有版画《高桥富士》、《富岳三十六景》和《富士越龙图》等，其中《北斋漫画》一书深入研究了人物的各种表情，动、植物、器物的形态和结构，堪称绘画版的百科全书，同时葛饰北斋被称为日本现代漫画的鼻祖，他的作品曾被德加、马奈、梵高和高更多次临摹，《富岳三十六景》中《神奈川巨浪》、《凯风快晴》和《山下白雨》并称为世界最著名的浮世绘作品。如《凯风快晴》作品中（图1.2-13），采用了极其抽象的表现手法，将蓝色的晴空与阳光下呈赤色的富士山形成了鲜明的对比，同时又将自我的情感融入到自然环境中，形成了情景合一、物我相融的艺术境界。《神奈川巨浪》中（图1.2-14），采用了局部特写的表现手法，描绘了波涛汹涌的巨浪，溅起的飞沫似乎在吞噬着前行中的小舟，极富装饰感的线条遒劲有力，与远处静止的富士山形成了鲜明的对比。在《星空》作品中（图1.2-15），凡·高曾多次临摹葛饰北斋的《神奈川巨浪》，"鹫爪"似的浪花被他转化成宇宙中的星云，体现了他对宇宙的敬仰以及对神秘世界的向往。

4. 学习要点

1）全面了解东方具有代表性的装饰艺术风格，如中国的原始彩陶纹样、商周青铜器纹样、秦汉画像石、画像砖纹样和敦煌图案、日本的浮世

图1.2-12 吕胜中

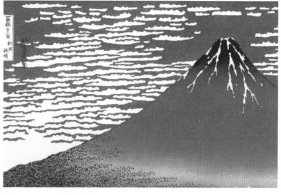

图1.2-13 葛饰北斋

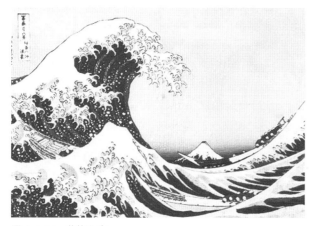

图1.2-14 葛饰北斋

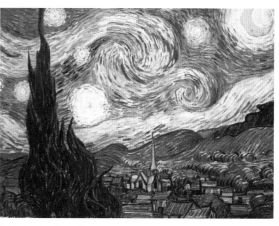

图1.2-15 凡·高

绘、波斯的细密画等，培养对装饰艺术风格的认识能力和理解能力。

2）学会在现实世界的形象素材中，吸取设计元素，提高在构图中的装饰和组合能力。

3）总体掌握东方装饰的艺术特征和美学内涵，并达到想象、表现和创新相统一的能力。

二、西方装饰绘画风格

西方装饰绘画在古希腊时期就趋于成熟，著名的希腊瓶画就是将古希腊时期的多神崇拜、战争、欢庆等内容通过平面、夸张造型装饰在陶器上，中世纪著名的教堂彩色玻璃画及拜占庭镶嵌壁画主要以基督教义为主题，在装饰语言、造型以及材料运用上都达到相当高的技术和艺术水准。由此我们何以看出传统的西方装饰绘画受宗教思想的影响，追求平面化、象征寓意的形式美和装饰风格的多样化，具有平面化、象征性等特征。西方文艺复兴之后尤其是 17 世纪以后，装饰绘画弱化了宗教的象征性，宫廷艺术成为主导，表现了君主及资产阶级矫饰审美趣味，宫廷艺术在追求形式美的同时更多地体现了上流社会享乐主义和浪漫意味的审美风潮，19 世纪以来的工艺美术运动、新艺术运动等，是装饰艺术走向现代的审美，也是现代主义审美的前奏。极大地拓宽了装饰绘画的表达空间（图 1.2-16）。

1. 西方装饰绘画风格特点

（1）注重画面平面性装饰效果，强调图式结构与表现手法的整体协调，不过分追求思想内涵；装饰形式受西方建筑艺术的影响，多采用几何形，追求群体的表现力度。

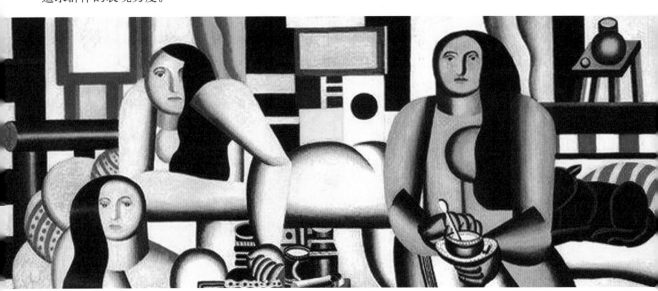

图 1.2-16 法国 莱热

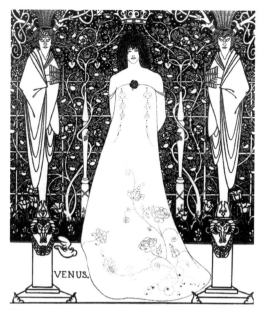

图 1.2-17　法国 比亚兹莱

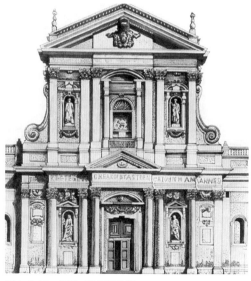

图 1.2-18　罗马 苏珊娜教堂

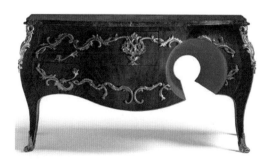

图 1.2-19　巴洛克风格家具

（2）在构图上多采用对称和均衡的表现手法，追求稳定、规则，体现人为的力量美；追求浓郁的色彩变化，注重表现强烈的视觉效果。

（3）装饰形象以线、体、面结合造型为主，强调形体表现的直接性，注重刻画细节的装饰美（图1.2-17）。

2. 经典装饰风格赏析

1）巴洛克艺术风格

（1）巴洛克艺术的发展："巴洛克"原意指一种不规则的珍珠，有奇特、变形的意思，后指流行于欧洲的一种艺术风格，最早出现在意大利，后流行于17世纪初至18世纪上半叶整个欧洲，并延伸到拉丁美洲。"巴洛克"一词最初出现在建筑和雕塑领域，它的审美理念与古典主义强调对称、稳定、和谐的艺术风格不相协调，当时被理解为过于雕琢的修饰，或比较怪异的艺术风格。17世纪的欧洲是新旧教权力相争的时期，巴洛克是宗教竞争的产物，因此，巴洛克的艺术作品中，无论音乐、绘画、建筑和雕刻等，都是以宣扬宗教为题材，建筑的尖顶一般都处理成拱顶和攒尖形状，气势雄伟而极具装饰感，巴洛克到18世纪末被洛可可艺术所取代（图1.2-18）。

（2）巴洛克艺术的特点：巴洛克追求雄伟的气魄，造型上多以挺拔的直线为主，色彩上富丽堂皇，因此巴洛克艺术也被称之为"男性的艺术"。在艺术审美上一是气势宏伟，富有动感；二是采用非对称图形，追求无限的变化和非完整性；三是注重艺术家的想象力，在造型上强调标新立异，在空间处理上注重光线的强烈对比；另外，它强调艺术形式的多样化表现，例如在建筑上注重建筑、雕塑和绘画的综合表现。

（3）巴洛克艺术的表现形式：巴洛克艺术主要体现在音乐、绘画、建筑和室内装饰等领域。在绘画上，巴洛克风格的典型代表是鲁本斯，他的作品中人物运动感强烈，色调明快、色彩鲜艳；在建筑上，造型宏伟高大，顶面多以穹顶和攒尖为主，给人一种向上升腾的感觉，使人们产生一种神秘感和崇拜感；家具设计上，以浪漫主义精神为设计的出发点，造型华丽、追求动感的装饰样式，打破了理性的宁静与平和（图1.2-19）。此外，巴洛克艺术注重吸收其他艺术领域的思想内涵，如文学、戏剧和音乐等，强调艺术家的丰富想象力和创造力。

2）洛可可艺术风格

（1）洛可可艺术的发展："洛可可"原意指贝壳式，引申指像贝壳表面一样闪烁，由于是法国国王路易十五的情人蓬皮杜夫人倡导推崇，所以这种风格具有明显的女性特征，最初是宫廷绘画风格，后来成为广泛应用在室内装饰、家具设计、服装服饰等方面的主流样式，成为流行于法国的一种艺术风格。洛可可艺术风格的形成很大程度上与中国的艺术有关，18 世纪中叶，在法国掀起了一阵"中国热"，如中国的瓷器、丝绸和漆器等工艺品的装饰纹样，因此我们可以看到在 18 世纪西方的瓷器装饰纹样中有为数不少的"中国式"装饰。不过在中西装饰文化的融合中，洛可可风格也影响了中国瓷器装饰纹样，在乾隆时期，瓷器上出现了模仿西洋画意的图案；自 18 世纪早期开始，随着外销瓷生产的日益发展，中国画工摹仿西方图样，将外来画稿画在素胎瓷上，生产出具欧洲风格的"克拉克瓷"，这些瓷器大多是从外形上摹仿欧洲器皿、玻璃器或陶器而烧成的（图 1.2-20）。

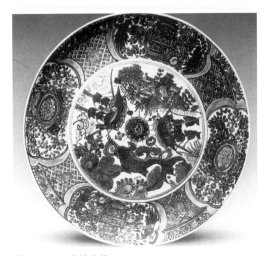

图 1.2-20　克拉克瓷

（2）洛可可艺术的特点：洛可可追求柔美、细腻的感觉，造型上多以流动的曲线为主，色彩上以淡雅的嫩绿和粉红作为装饰，洛可可艺术也被称之为"女性的艺术"。在艺术审美上一是强调奢华和甜美，富有华丽和优雅的感觉；二是采用流线型、非对称型和卷涡纹；三是注重细节的重点刻划，在造型上强调精致而细腻的表现手法；另外，洛可可艺术的灵魂在于崇尚自然，在装饰方面多以贝壳、山石作为装饰题材，以精致的花纹图案加以点缀，突出"自然"这一永恒的主题。

（3）洛可可艺术的表现形式：洛可可艺术主要体现在绘画、服饰和室内装饰等领域。在绘画上，洛可可风格的典型代表是法国的华托、布歇和弗拉戈纳尔，他们在绘画中强调上流社会的奢华和唯美的感觉，如华美服饰，优雅的女性和唯美的自然风光作为背景，整体充满了华丽、幽雅的感觉；在服饰上，大量采用皱褶和蕾丝饰边点缀，突出女性的温柔之美；在室内装饰上，强调生活的舒适感和愉悦感，家具以青白色为主要基调，同时用金色的曲线彩绘，具有纤秀和典雅的装饰效果（图 1.2-21）。

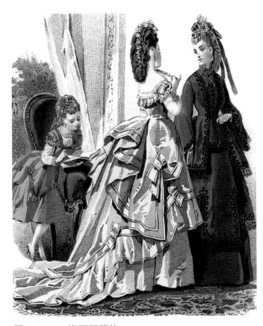

图 1.2-21　洛可可服饰

3）新艺术运动风格

（1）新艺术的发展：新艺术运动是 19 世纪末 20 世

纪初在欧洲和美国产生并发展起来的一次装饰艺术运动，它是对英国工艺美术运动的发展与弘扬，是西方艺术由古典主义进入现代主义的承前启后的转折点。新艺术运动涵盖了很多领域的设计，如建筑、雕塑、产品和平面设计等，前后30多年波及欧美等各国，其中法国新艺术运动前后经历了20多年，萨穆尔·宾、吉玛德、迈耶等都是新艺术的重要人物，他们注重从自然和东方艺术中汲取精华，著名的设计作品有吉玛德的巴黎地铁设计以及内部装饰，这一时期法国的广告业发展迅速，在视觉设计上迈出了技术和艺术相结合的一步。比利时在新艺术运动中提出了"人民的艺术"，威尔德、霍塔以及博维等都是新艺术的重要人物，威尔德的设计思想突破了新艺术运动中，只追求形式而不顾及功能的局限性，他的新艺术观念影响了法国、德国的设计思维；霍塔在建筑中大胆运用有动感的曲线装饰，人们将它称为"比利时线条"。西班牙高迪的建筑在新艺术运动中堪称极端之作，他的设计具有很强的自由主义并融合了多种风格，他的建筑犹如雕塑，充满了奇妙的幻想，其中文森公寓、米拉公寓以及巴塞罗那的标志圣家族教堂，都是新艺术运动中的典范（图1.2-22）。另外，德国产生了重视自然主义装饰，反对机械化和工业化的"青年风格"，英国在平面设计中大规模革新，产生了维多利亚风格、新歌德风格和工艺美术运动的风格，其中比亚兹莱的插画强调线条的装饰感和黑白对比，突破了以往的绘画风格。

（2）新艺术的特点：一是崇尚自然，主张运用自然界中的元素作为创作灵感，如植物、花卉、海藻和昆虫等，反对矫揉造作的机械化结构；二是从中世纪、东方艺术中汲取灵感，尤其是日本浮世绘的图案、优美的

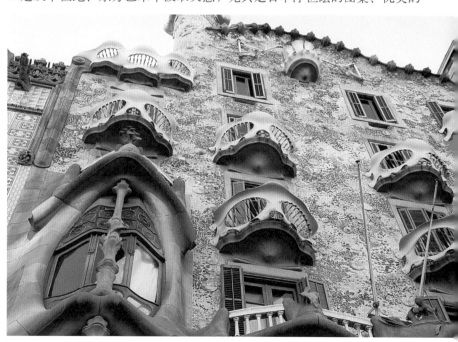

图1.2-22　高迪　米拉公寓

曲线和强烈的空间对比，启发了新艺术运动，在设计中广泛运用有机形式、曲线，尤其是花卉和植物；三是在设计中强调装饰美感，希望通过装饰来改变大工业生产中的粗糙、刻板的局面；四是强调整体的视觉效果，即材料、装饰和色彩整体和谐的艺术效果。

（3）新艺术的审美价值：新艺术运动传播广泛，影响力空前绝后，从法国到荷兰、意大利、西班牙、德国、澳大利亚乃至斯堪的纳维亚国家，席卷了设计的每个领域，从建筑、家具、产品到平面设计、绘画和雕塑，完全放弃了以往任何一种传统的装饰风格，强调自然中不存在直线，在装饰上突出曲线、有机形态。这场运动实质上是共同探索产品设计的装饰风格，在设计的形式与功能、技术与艺术之间的关系上寻找到了一个平衡点，大大拓宽了产品的实用范畴，同时也为现代主义风格打下了良好的基础（图1.2-23）。

3．经典艺术家作品赏析

1）恩斯特·赫克尔

恩斯特·赫克尔是德国著名的哲学家、医生、生物学家和艺术家，他发现、描述并命名了数以千计的新物种，绘制了包括当时所有生命形式的演化树；"生态学"一词也是他首先提出的，并创造了在生物学上应用广泛的单词，如：生态学和原生动物等。他主要研究地球上最早的蕨类植物、水母、菊石和硅藻等生物的造型，通过精致、细腻的描绘，强调了完美的对称性和秩序性，同时水母、海葵等刺胞动物流畅的线条充满了生命力和视觉冲击力（图1.2-24）。在《自然界的艺术形式》一书中绘制了许多细致精美的自然科学类插画，他通过手工刻画，强调了动、植物的装饰美学，突出了动、植物的生物结构，他认为生物学中许多方面与艺术相关，如自然界中的对称、单细胞生物中的放射等（图1.2-25），这些绘画体现了生物世界之美，许多新艺术运动的插画、首饰和灯具等，都从他的插画中获得启发。

2）克里姆特

克里姆特是奥地利绘画大师，欧洲新艺术的代表，象征主义绘画中"维也纳分离派"的杰出领袖，他的绘画具有深刻的象征主义内涵与独特的装饰效果，是20世纪以来颇具影响力的艺术家。克里姆特的作品最大的特

图1.2-23　新艺术运动

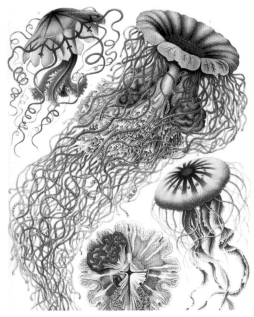

图1.2-24　德国 恩斯特·赫克尔

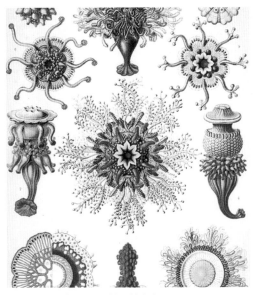

图1.2-25　德国 恩斯特·赫克尔

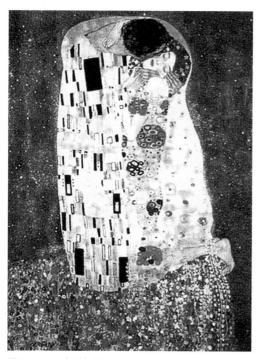

图 1.2-26　克里姆特

点是具有象征意义，以主观情感描绘"内心的真实"，同时通过夸张的色彩和装饰感的形象来营造非现实的寓意世界。如（图 1.2-26）著名的《吻》，男人和女人相拥在一起，身上填满了各种图案造型。女人的身体曲线优美而富有变化节奏，男人则完全被图案包围着。而这些不同的图案有着很强的装饰效果，充满着神秘的情欲象征意义。人类情爱的象征在金黄色、鲜花和各色图案的包围中感觉不到一丝粗俗，反而有一种从世俗道德约束中解脱出来而充满温馨、浪漫、富有激情的生命冲动，这种象征化、平面化的图式明显看到来自东方装饰艺术风格的影响。另外，克里姆特借鉴意大利中世纪镶嵌壁画的表现手法，综合各种材料工艺，常常采用金箔、银箔、羽毛和螺钿等镶嵌到画面中，使作品具有金碧辉煌、华丽光彩的装饰效果。如（图 1.2-27）克里姆特的《生命树》作品，画面中树的枝蔓的曲线形式，遍布于整个画面，追求大面积的平涂装饰效果，形成了富有东方色彩和神秘的视觉意境。

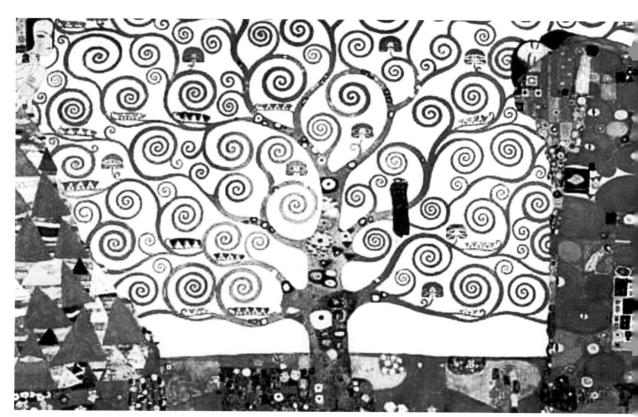

图 1.2-27　克里姆特

3）慕夏

慕夏是捷克著名的画家，巴黎"新艺术"的代表人物，他的作品跨越了多个艺术领域,唯美独特的风格成为许多设计的典范。早期为莎拉·伯恩哈特和"文艺复兴"剧院创作了一系列的招贴画，影响了美国招贴画的风格，其中以"四季"、"四种花"和"星辰"为题材的装饰组画受到了人们的喜爱；慕夏还创作了大量的葡萄酒、香水、饼干和香烟的广告招贴画（图 1.2-28）；另外他参与了许多珠宝首饰的设计，在建筑设计中获得许多奖项。他的作品吸收了日本木刻版画的技法、拜占庭艺术中华美的色彩装饰，以及巴洛克、洛可可艺术中细腻而性感的描绘，他用流畅的线条、简练的外轮廓和明快的水彩创造了独特的"慕夏风格"，并成为巴黎流行的"新艺术"代表。如图：《春、夏、秋、冬》系列作品中，运用柔美的曲线突出了女性的婀娜多姿，在艺术处理上运用水彩渲染、线与面结合的手法，体现了形式与装饰、寓意与表现的丰富内涵。

4. 学习要点

（1）全面了解西方古今中外典型装饰艺术的发展与装饰风格的特点，掌握对形象的概括提炼能力，并能够将该装饰设计方法应用于具体课题设计中；

（2）借鉴西方装饰艺术风格中的创作元素,掌握主观意象的表现方式、装饰造型规律和装饰表现技法；

（3）掌握西方现代艺术中的审美特征和美学内涵，并达到想象、表现和创新相结合。

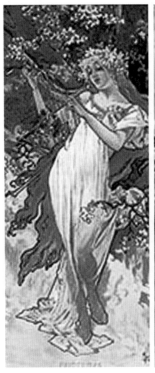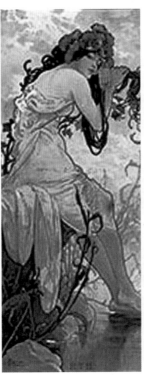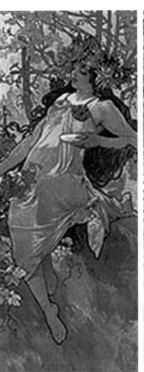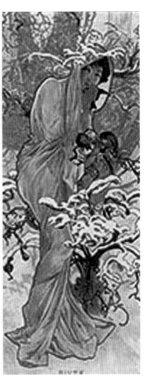

图 1.2-28 慕夏

第三节　装饰绘画的构图色彩与设计

　　装饰绘画作为一种对形态高度概括的艺术形式，它不只是单纯运用绘画材料或材质媒介去表达，现代文化中多元化的审美需求及艺术、生活和文化的相互交融渗透，都促使现代装饰绘画创作追求新的形式与方法。装饰画造型简洁、夸张、变异，是对自然或社会生活题材中原有物象的形态进行的提炼和归纳，它要求突破原有物象的形态局限，把原有物象中最典型的特征提炼出来，应用联想、变异、夸张等手法进行表现，这些装饰手法使原有物象具有了形态完整、富有寓意和生动有趣的特点。在设计中我们可以凭借对客观世界已知的要素，以主观感知、想象为出发点，大胆地运用形式美的规律和表现手法，使其不论在造型、构图和色彩等方面都具有艺术生命力（图 1.3-1）。

一、装饰绘画的构图与色彩

　　表现形式从造型角度上讲，它是一种对客观物象主观化的概括抽象过程，也是形成艺术形态的一种排列方式；从审美角度上讲，它是从复杂的客观事物中，抽取形态的主要特征，使之抽象化为特定艺术形态。使人们在视觉上、心理上都会产生一定的情感传达。比如：直线给人的感觉是平稳的、安静的、舒缓的，折线给人的感觉是矛盾的、起伏的和变化的感觉，而曲线给人的感觉是流动的、变化的。正方形有一种安全、平稳感，如果采取斜置的形式，则失去了安全感；圆形有饱满、滚动感，圆形中加一条直线则增加了它的稳定感，如果加一条 S 形曲线，则加强了圆的旋转动势，因为 S 形曲线本身包含有统一与变化的含义。通过点、线、面、体的研究，可以寻找到造型的不同表现形式，这是因为造型是由线条、形态、构图、肌理和色彩等要素构成，不同形态的组合能产生千差万别的造型，因此，

图 1.3-1　窦婧

在装饰绘画的创作过程中需要探索、协调好它们之间的关系，这样才能增强画面的艺术表现力（图1.3-2）。

1. 构图

构图是构成画面的主干和骨架，是形态、色彩、线条和空间等关系布局的标尺，也是架构创作者与观众之间情感的桥梁。法国绘画大师米勒曾说："所谓构图就是把一个人的思想传递给别人的艺术。"他确切地表达了构图是一种行为、一种思想、一种艺术。构图是绘画中难度最大而且技巧最强的过程，同时也是构思成形的外在表现，装饰形象由于其程式化强，在形式的处理和手法上难免单调因此在构图的技巧和经营上显得尤为重要。装饰绘画的构图一般分为两种不同的类型，即均衡式、非均衡式构图，但绝对对称的构图不管在古典绘画中，还是在现代绘画中都很少出现，法国评论家德卢西奥认为："真正的对称构图不能满足审美要求，也不足以打动观众感观的动态特性，即使在一幅古典主义的构图中，也极为注意把握对称与不对称的正确分寸。"但是，运用不对称构图也不是随心所欲的，必须根据画面的内容、环境的需要，甚至是材料的工艺特性，整体经营和探索画面构图的表现形式。

图1.3-2 王传文

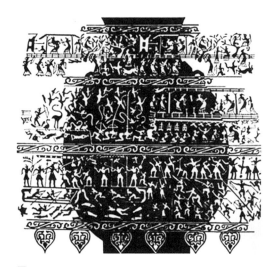

图 1.3-3

图 1.3-4　东晋 顾恺之

1）平面化构图

构图广义地指形象或符号对空间占有的状况，因此包括平面和立体，装饰绘画由于受到环境、材料、工艺加工等限制，一般注重画面的上下左右布局，以及打破时空的想象，不强调三维空间的真实性和透视性，一般着重于二维空间即平面化的表现。平面构图是我国传统绘画的一种表现形式，强调在平面空间里的经营位置、布局，南齐谢赫在《古画品录》里提出"经营位置"、东晋顾恺之称章法为"置陈布势"等，都是指把创作者的立意加以安排布局即平面构图。如著名的战国嵌错赏功铜壶图案（图 1.3-3），铜壶的两个环耳使画面分为对称的两面，每面又分为三层画面，每层又分为左右两个画面，整体装饰为平面构图，内容丰富又井然有序，内容包括竞射、采桑、宴乐、舞武、弋射、习射、攻防和水战等，每一组形象无论是人物还是风景，不分远近、大小，都处在同一个平面上，不受透视的约束且互不重叠，整个画面协调而且相互呼应，统一又充满了生动的变化，平面构图和单纯的装饰表现手法，增强了画面的艺术感染力。

2）立体构图

立体构图的形式是平视构图的深化和延续，比平面构图形象更为生动、整体。西方绘画中十分讲究立体构图，即用线条或色彩在平面上表现立体空间的方法，他们严格地按照物体在空间透视中的大小比例进行描绘，形象也是按近大远小、近高远矮的透视进行刻划，这样物体在平面上呈现出长、宽、高三维空间的立体视觉效果。这种构图有利于把画面上的人物、景物和静物，完整地按顺序排列，前后造型之间互不遮挡、重叠，画面的远近、大小和前后景象都尽收眼底。在画面的布局上，因为没有固定的视点，可以无限延展宽度，也可以无限拉长高度，但要注意画面中同一个视点的景物的方向尽量保持一致，否则画面给人的感觉比较混乱。如顾恺之的《洛神赋图》局部（图 1.3-4），画面构图连贯，近景、中景、远景布局上层层错落，不愧是古代绘画中的典范之作。

3）适形构图

适形构图是针对画面的具体需要，与外轮廓形式相协调的一种表现形式。装饰绘画由于受到工艺条件的限制，这就需要在设计上适合于某种特定空间、器物的构

图。这种构图形式往往将设计的形态，限制在一定形状的空间内，使内部的造型与外形相融合，整体在视觉上相协调、统一。适形构图从外形上可分为：几何形构图、自然形构图和人工构图三种。几何形构图有圆形、方形、三角形、菱形和梯形等；自然形构图有荷花形、梅花形等各种自然界中客观存在的形（图1.3-5）；人工构图取自于自然界和人们的生活，因此题材广泛、包罗万象，为我们积累了丰富的设计元素（图1.3-6）。

4）组合构图

组合构图是属于主观性的构图表现方式，它是打破自然界中物象客观存在的时间、空间关系，主观地按自己的意象组合画面的构图方式。著名的漆画家乔十光先生在《试论装饰绘画的构图》一文中指出："装饰绘画在构图上，往往打破了时间和空间的限制，运用了以大观小的散点透视构图以及蒙太奇式的自由组合构图法。"他强调了装饰绘画的构图是属于浪漫主义的，不受客观限制的。因此，可以把不同地点、空间中的建筑、风景组合到同一画面中，形成一幅完整的装饰绘画；同时还可以把不同的素材相互独立，以分隔的形式组合成一个完整的装饰画面（图1.3-7），使个体的画面既独立又融合与整体的空间中，在视觉上创造了一种新的形式（图1.3-8）；同时还可以运用联想、幻想、寓意和象征的手法，把若干单元的构图，按左右、高低、远近、虚实，有机而巧妙地结合在一起，做到统一、完整、和谐，这样既丰富了画面的内容，同时也增强了画面的情趣性。

5）透叠构图

透叠构图是利用形体与形体之间相互重叠，产生一种特定形态的空间感原理，从而进行装饰绘画构图的一种形式。这种构图的特点是前景不挡后景，两者相叠又产生一个新空间层次，前后紧密相连，层层叠起变化，连绵不断而气势宏伟，如我国传统壁画、木雕、陶瓷和石刻等（图1.3-9）。运用垂直的逻辑思维方式进行推理，通过两种或两种以上的形态，有意识、有规律地进行排列组合，前面的形是实体，中间的形是透明体，即增加了一个灰面的层次，这样，透过前面的形态可以看到后面的形、线、面、色。图1.3-10是上海艺术家穆益林的《天地皆书卷八春云等闲看》，采用不同颜色不同形象，以透

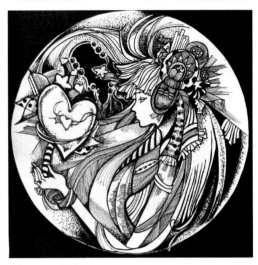

图 1.3-5　冯怡

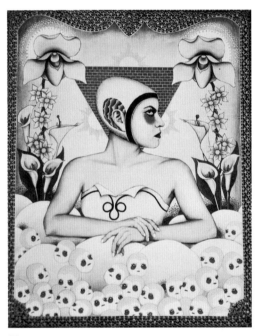

图　1.3-6

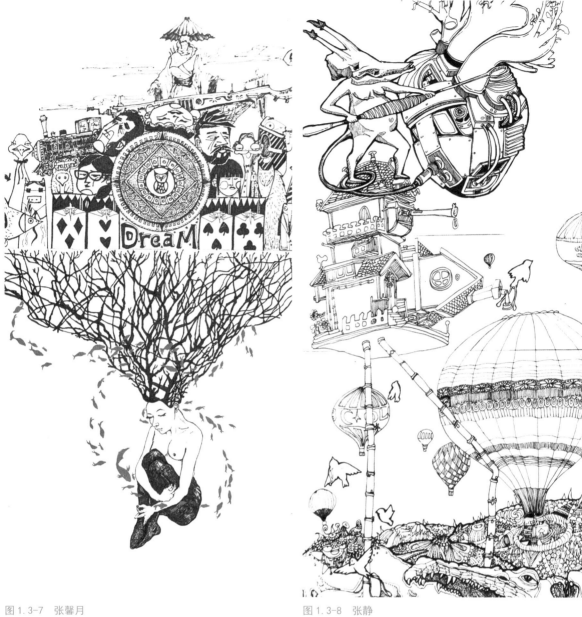

图 1.3-7 张馨月

图 1.3-8 张静

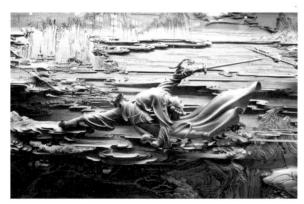

图 1.3-9 木雕

图 1.3-10 穆益林

叠的方式表现作品，通过这样的构图形式，丰富和充实了画面的表现力，同时加强了整体的时空感。如果去掉透叠后新形态的外轮廓线，在视觉上给人的感觉是虚幻的、朦胧的、神秘的。

2. 空间

装饰绘画中的空间一般是在平面上表现出的立体感，它不拘泥于固定的视点，采用多视点的透视表现空间感，如传统的装饰壁画、长卷书画等，打破了西方绘画中采用焦点透视法表现空间的局限，在创作手法上更为灵活、多变。如图 1.3-11 是北宋张择端的《清明上河图》，画面采用多种透视的方法，画面的视线、视角变化多端，既有远景，又有近景和中景，每个景又在独立的空间内，但所有的景又统一在整体空间内。在现代装饰绘画中，常常利用二维与三维的新空间表现手法来塑造装饰画面，追求视觉上的独特美感。

1）二维与三维的新空间

这里所指的三维是指在二维中虚拟的三维空间，同处在平面空间中的造型。通过不同透视、技法的表现，从而使二维与三维产生强烈对比的新空间，使人在视觉上产生空间混淆的感觉（图 1.3-12）。

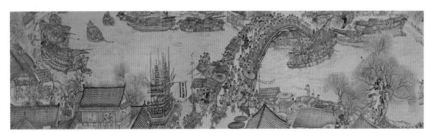

图 1.3-11　北宋 张择端

图 1.3-12　梁晓盈

图 1.3-13 梁晓盈

图 1.3-14 王馨蓓

图 1.3-15 窦婧

2）矛盾空间

矛盾空间是指形态的结构、空间关系只有在平面图形中表现出来，而在现实中是根本不可能存在的，是不合理的、充满矛盾的空间；是非现实的、想象的心理幻象空间表现。在造型中运用矛盾空间的表现原理，目的是使图形变得奇特或富有幽默的情趣，从而表达某种深刻的思想，引发人们的想象和思考。荷兰画家埃舍尔作品、日本著名平面设计大师福田繁雄，常常在他们的作品中运用矛盾的表现手法，从而使人产生离奇、新颖的视觉感受（图 1.3-13、图 1.3-14）。

3. 色彩表现

色彩是装饰绘画重要的表现因素之一，是艺术家对自然色彩的归纳与升华，以主观化审美情感对色彩的高度概括和大胆运用。色彩不仅是创作者主观感情的表达，也是吸引和刺激观众情绪的重要因素，同时也是增强画面视觉效果和情感传输的有效手段。装饰绘画的色彩是按照创作者在观察自然界中客观物象的基础上，以自然色彩为依据，经过提炼、归纳和夸张充分表达创作者的主观审美情感。它不受物体固有色，光源色和环境色的影响，具有主观性、艺术性、装饰性和象征性（图 1.3-15）。

1）色调

色调是指两种以上的颜色配合在一起的关系，从视觉上按大到小、主到次关系排列的色彩，称主色调和非主色调。所谓主色调是指在画面中占的面积比较大，代表了一幅画中色彩的主要倾向，起着统调色彩的作用，非主色调在画面中必须服从主色调，这样，整个装饰画面才能有主与次、亮与暗和虚与实的对比关系。色调从色度上分有亮调、中间调和暗调，从色性上分有暖色调和冷色调，从色相上分有红调、紫调、蓝调等。在装饰绘画中还常常运用同类色系，来体现画面的装饰性、秩序性特点。同类色系是指同一色系里色彩的明暗深浅变化，如各种红色系的变化、绿色系的变化、蓝色系的变化，一般来说，运用同类色系很容易把握整个画面的色调，因为都统一在同一个色系中，不至于太突兀而引起视觉的混乱（图 1.3-16）。

2）对比

当两个或多个色彩放在一起形成差异时，它们的关系就成为相互的对比关系，形成对比关系的条件必须是

图 1.3-16　刘荣好

两个或多个色彩，它们的形状、位置、大小、色相与纯度才有可能形成对比。色彩的对比包括：相同对比、连续对比、明度对比、色相对比、面积对比和冷暖对比。例如：两个相同的黄色，放置在黑色底上和红色底上，在黑色底上的黄色会显得清晰、明亮，而放置在红色底上的黄色反而偏红色，这就是同时对比产生的差异。如果同一幅装饰画，一幅偏冷色，一幅偏暖色，这种感觉来自于人们的心理反应，冷色让人联想到寒冷、阴湿、清凉、遥远……（图 1.3—17），暖色让人联想到温暖、热烈、新鲜、美好、亲近……（图 1.3—18），掌握好色彩的冷暖对比关系，装饰绘画在整体视觉效果上会显得比较丰富、活跃。

　　3）色彩的心理

　　色彩是装饰绘画中的一个重要视觉因素，创造者通过色彩传递给观众，观众由此产生情感上的触动，不同的色彩给人不同的心理感受，也在不同民族文化艺术中具有着特定的寓意。如红色在中国传统文化中代表喜庆、吉祥，常用于重大节日的欢庆场面；金色代表高贵富足，是帝王权贵的专用色。所以不同的色彩被文化赋予象征意义之后，形成强烈的心理暗示。张福昌老师在《造型基础》一书中指出："在有一定的生理活动时，也会产生一定的心理活动，在有一定的心理活动时，也会产生一定的生理

图 1.3-17　宋金鹏

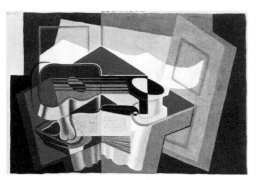

图 1.3-18　立体主义

图 1.3-19　蒋雯丽

图 1.3-20　赵婉茹

图 1.3-21　宁璐璐

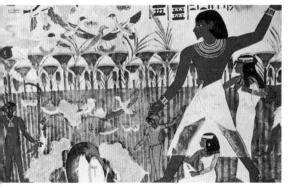

图 1.3-22　古埃及壁画

变化。因此，色彩的美感与生理上的满足和心理上的快感有关。"（图 1.3-19、图 1.3-20）

二、装饰绘画的设计思维

1. 垂直思维创造新造型

垂直思维也叫逻辑思维，是以事物之间相互依存的关系为理论依据。其特点是：逻辑性强、直线型发展、非跳跃性的。垂直思维主要是培养学生对于形态的规律性思考，认识客观事物的形态规律为装饰绘画的创作积累素材。新古典主义油画大师安格尔曾说："我们用画笔和色去表现对象时，不是从属于对象的外观，而是从属于观察者的印象。"这种印象来自于创作者的真实感受，也就是主观世界对客观世界的心灵感受。如果没有用垂直思维来积累对物质形象规律的思考，也就很难出现艺术的创造力，没有创造力的艺术，也就失去了艺术的生命。清华大学陈辉老师曾说："艺术贵在创新，艺术教育贵在人才的培养，创新取自于积累和心灵的感悟。"因此，对于客观事物的认识和创新的表达是装饰绘画创作的关键。首先，运用垂直思维的方法去观察、了解客观事物的形象、结构、色彩的规律，积累建构新造型的基本要素。其次，探索它们之间的内在空间关系，通过合理的想象产生新的联系，创造一种超越于自然表象的可视形象，来表达某种特定含义的美学观念，塑造富有艺术感染力的形象，使客观事物上升到一种新的境界（图 1.3-21）。

垂直思维由于具有直线型、连续性特点，有助于学生在创造新造型中的表现力。装饰绘画的基本要素是由点、线、面组成，点的密集产生线，线的连续组合又产生面，通过变形能改变它们的形状和轨迹，从而产生新的造型。如：中国古代的原始彩陶纹样，大都源自自然界中植物和狩猎过程中的动物形，经过抽象的想象，使造型具有几何形明快、简洁和特征鲜明的符号特点，通过不同方位的有秩序地排列、组合，又衍伸出许多不同的造型；同样，商周青铜器纹样、唐代敦煌纹样、古埃及壁画、中北美洲图案、古希腊和波斯图案，都是运用垂直思维的模式，把植物纹、动物纹、人纹等元素进行连续排列组成的新造型，由于特征鲜明、变化多端，从而成为装饰艺术中的典范（图 1.3-22）。在装饰绘画课

程中，可以按照以下规律，循序渐进地引导学生创造新的造型：

（1）观察客观物象形态的特点和结构，经过概括、简化、添加和夸张等变形；选择古今中外经典的艺术图片，经过重新整合处理，使造型具有纯粹和特征鲜明的视觉特点；

（2）以植物、动物、风景、人物为创作题材，寻找它们内在的联系，塑造具有节奏、均衡、秩序和条理的造型；

（3）梳理冷抽象和热抽象的变形规律，在理性中寻找感性认识，创造个性鲜明的新造型。

2．扩散思维塑造新形象

扩散思维也叫发散思维、求异思维、多元思维，是指从一个事物为出发点，不受逻辑性的制约，在时间和空间中向外延伸作发散联想。其特点是：不受具体形态的约束，思维具有运动性、跳跃性的发展。在创作时我们可以运用分割的表现手法重新组合画面，因为点、线、面、体这些视觉要素在构成一幅完整的画面时，由于其形状、大小、色彩、肌理等因素不同的排列组合，所表现出画面的个性也不一样，可以在组织构图、形的区域划分和形的节奏中，把不同时空的要素组合在一起；也可以通过发散思维的联想，把元素组合到不同的分割区域中，使整个画面具有整体性和联想性；另外，可以运用扩散思维，把不相关的事物组合到同一画面中，塑造新的画面意境（图1.3-23）。

图1.3-23　张静

扩散思维由于具有运动性、跳跃性特点，有助于学生打破既有的思维方式，使思维不受时空、规律的约束和限制，从具体的某个形象特征出发，向外延伸和拓展想象，寻找塑造新形象的多种表达方式。如：西班牙超现实主义画家米罗，常常把星星、太阳、月亮、动物和人物组合到同一画面中，并用稚拙的表现手法作为个人的艺术风格，作品元素毫无关系却合乎情理，画面新奇又充满幻想（图 1.3-24）。在装饰绘画课程中，可以按照以下规律，运用扩散思维引导学生塑造新形象：

（1）从主观想象出发，多视角、多时空进行扩散思维，寻找形与物之间的联系，通过不同形式的拼合、嫁接等培养学生对形象的联想与重组能力，达到主观想象和客观事物在造型表现中的有机统一；

（2）解读西方超现实主义的美学特征和艺术风格，探索人类潜意识心理状态，尝试将现实世界与人的本能、潜意识和梦的记忆相融合；

（3）通过发散思维，将有意味的形态提炼、舍取和组合，并形成独特的视觉感，使造型具有新的意义。

3. 运用逆向思维创造新视觉

逆向思维也叫逆反思维、求异思维，是从事物的矛盾面、对立面出发，进行反常规的思考。其特点是：相互矛盾、不合乎逻辑、批判的。逆向思维主要是让学生的思维从对立的、反常规的、批判的角度思考问题，从而树立新的视觉形象。如从对立面寻找新形象：大小、上下、方圆、正负、黑白；从材质属性上寻找变化：软质和硬质、固态和液态、金属和非金属等。我们可以借助逆向思维的方式，在装饰绘画中创造出现实中不可能存在的、不合乎情理的、充满矛盾的新奇的视觉空间（图 1.3-25、图 1.3-26）。

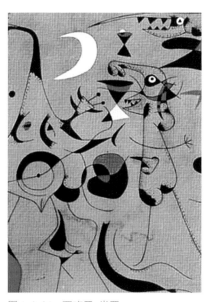

图 1.3-24 西班牙 米罗

图 1.3-25 周炫焯

图 1.3-26 王蕙子

运用逆向思维的方式，鼓励学生勇于突破，打破传统的思维模式，让画面变得奇特而富有内涵，引发人们超越常规的想象和思考。在不同物质属性转换的课题中，训练学生使充满矛盾的客观事物，通过人为改变而整合成为一体的能力，如：植物柔软的根茎可以变成硬质的水管；小甲虫可以变得比人大……根据绘画所表达内容的需要，从逆反方向思考问题，使充满矛盾的事物产生联结、转换关系，有意识地打破常规世界的形态规律，在寻常中求反常、在合理中求不合理、在真实中求虚幻，产生与原来形态完全不同的新形象、新意境；运用逆向思维表达情感，让学生从心理体验出发，有意识地颠倒和混淆形象原有的正常关系，对现实世界的形态进行重新构建，在正常与反常、真实与荒诞中，形成超越视觉常规的、充满新奇感和不合理的画面，增强了装饰绘画的视觉冲击力。

第四节　装饰绘画设计与训练（一）

一、基础课题训练

课题训练（1）

①课题内容：植物的装饰绘画训练

②课题时间：8 课时

③作业要求：

A. 从自然界中寻找植物的形态，充分了解不同植物的生长结构和造型特点。

B. 运用不同的表现方式对植物进行装饰化处理，具有强烈的节奏、韵律美感。

C. 30cm×30cm（黑白、色彩不限）。

④训练过程

A. 认识植物

方法一：自然界中的植物形态丰富多姿，让学生走进自然对植物的生长结构特点及色彩变化规律入手，学习全面的观察和认识方法；

方法二：通过对植物的写生，积累装饰变形的素材，同时搜集各种形式的艺术作品，借鉴吸收表现语言技法等，进行装饰形态和色彩的归纳，研究其变化规律。

B. 植物装饰

通过对植物生长规律和结构的理解，逐步简化、归纳和夸张，确立适合的装饰手法，使学生的个性语言能融入到装饰语言中，实现对装饰的自我表现和再创造（图 1.4-a1 至图 1.4-a4）。

图 1.4-a1 张倩

图 1.4-a2 马家荣

图 1.4-a3 于元伊

图 1.4-a4 沈静

课题训练（2）

①课题内容：动物的装饰绘画设计训练

②课题时间：8课时

③作业要求：

A．从自然界中寻找不同动物的类型，充分理解动物的生理结构、动态特征等。

B．运用不同的表现手法对表现的动物进行装饰化处理，具有强烈的节奏、韵律美感。

C．30cm×30cm（黑白、色彩不限）。

④训练过程

A．认识动物

方法一：动物世界形态万千，让学生走进自然界，从动物的生理结构和动态规律入手，学习全面观察和认识方法。

方法二：通过对动物的观察写生，或图片搜集了解动物的结构特征，积累装饰变形的素材和认识，同时搜集各种形式的艺术作品，借鉴吸收表现语言技法等，进行装饰形态和色彩的归纳，研究其变化规律。

B．动物装饰

通过对不同动物的生理结构和动态规律的理解，运用简化、概括和变形夸张等确立适合的装饰手法，使学生的个性语言能融入到装饰语言中，实现对装饰的自我表现和再创造（图1.4-b1至图1.4-b10）。

图1.4-b1 李家欣

图1.4-b2 李家欣

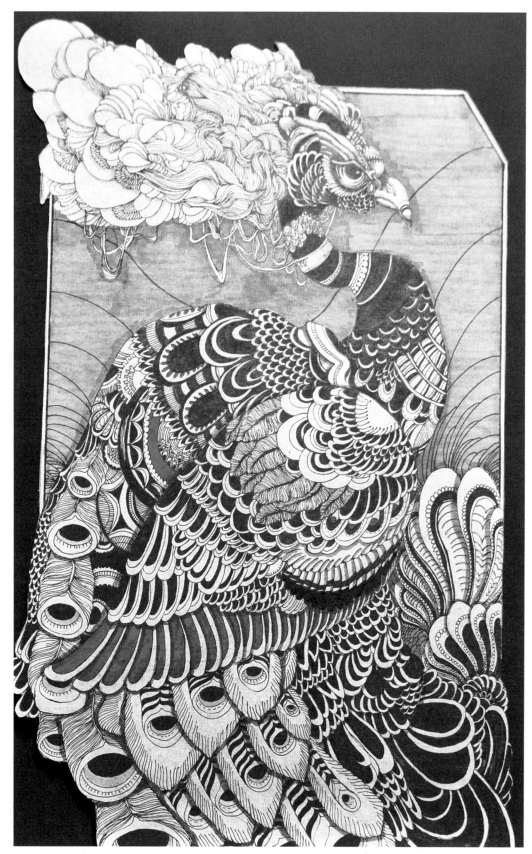

图 1.4-b3 邵晓冬

图1.4-b4　邵晓冬

图1.4-b5　唐黎

图1.4-b6　杨帆

图1 4-b7　姜玨

图 1.4-b9 陈年丰

图 1.4-b10 董力涵

图 1.4-b8 王喆

课题训练（3）

①课题内容：风景的装饰绘画设计训练

②课题时间：8课时

③作业要求：

A. 观察了解自然界中不同的地貌、场景的特征，充分了解风景中不同元素，如树、桥的生长、结构特点。

B. 运用不同的表现手法对表现的风景进行装饰化处理，具有强烈的节奏、韵律美感。

C. 30cm×30cm（黑白、色彩不限）。

④训练过程

A. 认识风景

方法一：自然界中无论自然景观还是人工景观形态万千、丰富多姿，让学生对自然环境或人工环境的特点和色彩着眼观察组织构图，培养全面的观察和认识方法。

方法二：通过对风景的观察写生，或图片搜集了解不同风景的构图、表现元素特征，积累装饰变形的素材和认识，同时搜集各种形式的艺术作品，借鉴吸收表现语言技法等，进行装饰形态和色彩的归纳，研究其变化规律。

B. 风景装饰

通过对不同风景中表现元素的结构和动态规律的理解，运用简化、概括和变形夸张等确立适合的装饰手法，使学生的个性语言能融入到装饰语言中，实现对装饰的自我表现和再创造（图1.4-c1至图1.4-c8）。

图1.4-c1　陈年丰

图 1.4-c2 孙梓琳

图 1.4-c3 余思涵

图 1.4-c4 余思涵

图 1.4-c5 余思涵

图 1.4-c6 张倩

图 1.4-c7 贝思琳

图 1.4-c8 王煜

课题训练（4）

①课题内容：人物装饰绘画设计训练

②课题时间：8 课时

③作业要求：

A．学习掌握人体的比例结构，对不同性别、年龄人物动态及神韵特征有一定的理解认识。

B．运用特定的手法对人物形象、动态、神韵等进行装饰化表现，画面具有一定的故事性和节奏、韵律美感。

C．30cm×30cm（黑白、色彩不限）。

④训练过程

A．认识人物

方法一：在生活中注意观察、体会人物表现出的美感：如人的形态美、运动美、服饰美及神韵美，使这些美转化到自己的人物装饰画作品中。

方法二：通过人物写生，或资料图片积累装饰变形的素材，同时搜集各种形式的艺术图片，研究不同艺术风格作品，借鉴他们的表现手法进行装饰动态、神韵色彩的归纳表现。

B．人物装饰

通过对人物结构和动态、神情的理解，逐步简化、概括或夸张添加等，确立适合的装饰手法，同时使学生的个性语言融入到装饰语言中，实现对装饰的自我表现和再创造（图 1.4-d1 至图 1.4-d9）。

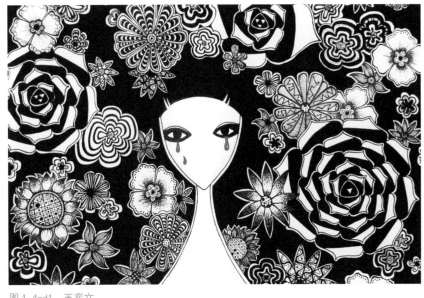

图 1.4-d1　王奕文

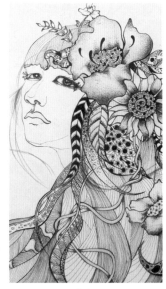

图 1.4-d2　王奕文

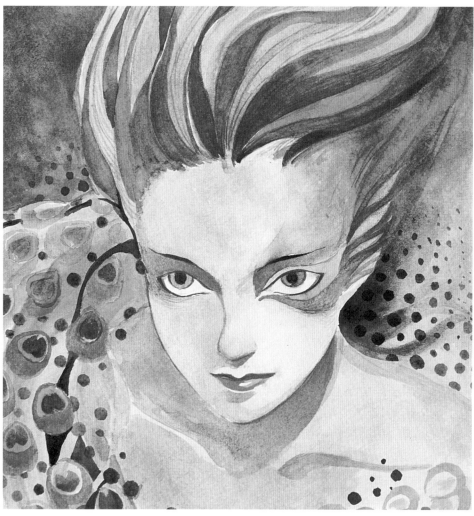

图 1.4-d3　马家荣

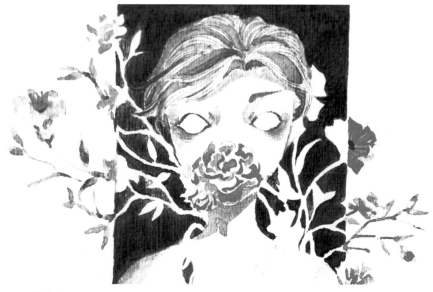

图 1.4-d4　马家荣

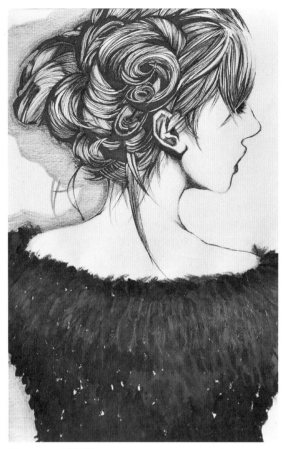

图 1.4-d5　董璟璟　　　　　　　　　　　　　　　图 1.4-d6　杨帆

图 1.4-d7　杨梦云　　　　　图 1.4-d8　杨梦云　　　　　图 1.4-d9　代庆楠

二、特定课题训练

课题训练（1）

①课题内容：空间的装饰绘画设计训练

②课题时间：8课时

③作业要求：

A. 以现实空间或想象空间为表现内容，充分理解装饰绘画中对不同空间的主观化处理表现。

B. 运用特定或综合的表现手法对表达空间进行装饰化处理，具有主观化的空间感、层次感，画面形象具有节奏、韵律美感。

C. 30cm×30cm（黑白、色彩不限）。

④训练过程

A. 认识空间概念

方法一：认识空间所包含的不同含义，如自然空间、人工空间、心理想象空间等，从空间的构成及色彩表现入手，培养学生全面的观察和认识方法。

方法二：通过对所要表达空间进行写生、想象，积累装饰变形的素材。同时，搜集借鉴各种形式的艺术作品如油画、版画、摄影、插图等，对空间的构图、塑造形象进行装饰形态和色彩的归纳，并研究其变化规律。

B. 空间的装饰化处理

通过所要表现空间的构图结构和内涵的理解，通过联想、简化、概括、变形等手法确立适合的装饰风格，同时使学生的个性语言融入到装饰语言中，实现对装饰的自我表现和再创造（图1.4-e1至图1.4-e9）。

图1.4-e1　施嵩

图 1.4-e2　孙梓琳

图 1.4-e3　齐莎丽

图 1.4-e4　递晓倩

图 1.4-e5　周鑫

图 1.4-c6　饯颖

图 1.4-e7 宋亚蕾

图 1.4-e8 王蕙子

图 1.4-e9 宁璐璐

课题训练（2）

①课题内容：中国元素的装饰绘画设计训练

②课题时间：8课时

③作业要求：

A.从中国传统装饰艺术中寻找特定的风格、形式，充分理解传统艺术的风格特点、文化内涵等，进行与当代审美理念结合的再创造。

B.根据画面形式、内涵表现，运用新的审美视角和艺术手法对传统艺术进行重新演绎，用特定或综合装饰手法进行表现。具有现代与传统相融合的特征和美感。

C.30cm×30cm（黑白、色彩不限）。

④训练过程

A.对传统艺术的解读

方法一：中国传统装饰艺术门类众多，丰富多彩，反映出不同时代人们的审美趣味与工艺制作水平，让学生对感兴趣的装饰门类入手，进行形式、材料、内涵的理解领悟，激发出新的认识与表现方法。

方法二：通过对特定传统艺术样式的临摹，积累装饰变化的素材，同时搜集各种形式的当代艺术资料，进行融合贯通，整合装饰形态和色彩的表达方式及意义，创造出新的"中国样式"。

B.传统艺术的再创造

通过对中国传统装饰艺术的造型特点和内涵寓意的规律理解，审美视角和艺术手法对传统艺术进行重新演绎，用特定或综合装饰手法进行表现，确立适合的装饰手法，同时使学生的个性语言融入到传统的装饰语言中，实现对装饰的自我表现和再创造（图1.4-f1至图1.4-f10）。

图1.4-f1　王喆

图1.4-f2　王喆

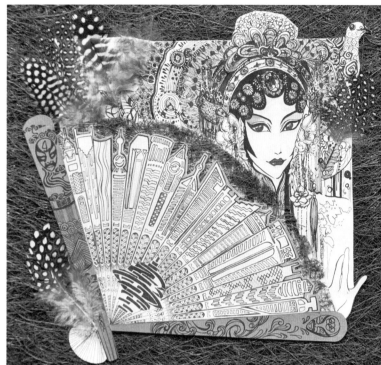

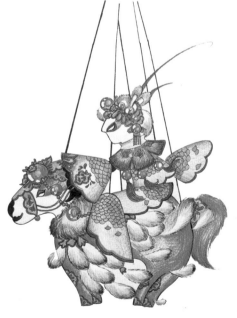

图 1.4-f3　银小砾

图 1.4-f4　朱冰洁

图 1.4-f5　杨月

图 1.4 f6　黄凯

图 1.4-f7　朱雨清

图 1.4-f8　莫蕴文

图 1.4-f9　朱雨清

图 1.4-f10　朱雨清

课题训练（3）

①课题内容：西方元素的装饰绘画设计训练

②课题时间：8课时

③作业要求：

A.从西方传统装饰艺术中寻找特定的风格、形式，充分理解传统艺术的风格特点、文化内涵等，进行与当代审美理念结合的再创造。

B.根据画面形式、内涵表现，运用新的审美视角和艺术手法对传统艺术进行重新演绎，用特定或综合装饰手法进行表现。具有现代与传统相融合的特征和美感。

C.30cm×30cm（黑白、色彩不限）。

④训练过程

A.对西方装饰艺术的解读

方法一：西方传统装饰艺术门类众多，丰富多彩，反映出不同时代国家和种族人们的审美趣味与工艺制作水平，让学生对感兴趣的装饰门类入手，进行形式、材料、内涵的理解领悟，激发出新的认识与表现方法。

方法二：通过对国外特定传统艺术样式的临摹，积累装饰变化的素材，同时搜集各种形式的当代艺术资料，进行融合贯通，整合装饰形态和色彩的表达方式及意义，创造出新的装饰形式。

B.对西方传统装饰艺术的再创造

通过对西方传统装饰艺术的造型特点和内涵寓意的规律理解，从有别于传统的审美视角和艺术手法对选择艺术形式进行重新演绎，用特定或综合装饰手法进行表现，确立适合的装饰手法，同时使学生的个性语言融入到传统的装饰语言中，实现对装饰的自我表现和再创造（图1.4-g1至图1.4-g9）。

图1.4-g1　幾米

图 1.4-g2　西班牙 毕加索

图 1.4-g3　法国 杜布菲

图 1.4-g4　王奕文

图 1.4-g5　林惠婵

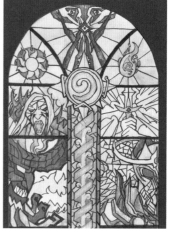

图 1.4-g6　钟程

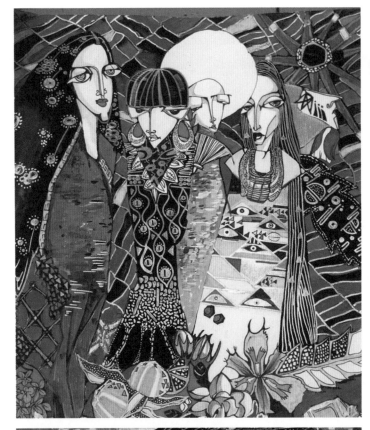

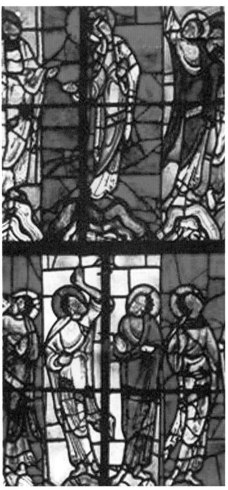

图 1.4-g8 中世纪镶嵌

图 1.4-g7 王晓倩

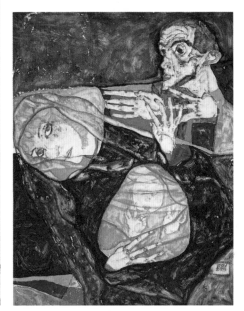

图 1.4-g9 奥地利 席勒

第二章　装饰绘画的构成形式规律

　　装饰绘画的图式构成，源于对客观世界事物自身特定结构、运动的规律性、秩序性的高度提炼，从而形成节奏与秩序之美。通过特定的画面构成形式以及变形方法等，使一幅绘画或设计作品变得生动、丰富充满艺术美感。

第一节　装饰绘画的形式法则与规律

一、装饰绘画的形式法则

1. 节奏与韵律

　　自然界中万物的构造和运动都具有自身特定的规律性、秩序性，有了秩序才能产生节奏。节奏感使一幅绘画或设计作品变得生动、丰富，充满艺术魅力。装饰绘画中的节奏主要通过点、线、面、体以及色块的排列组合产生连续的变化，并通过渐变、转换、对比等手段重新组合、排列产生新的造型。如：点的连续排列可以产生线，点的大小排列又产生不同的方向、远近、虚实关系。节奏需要形有序地组合排列，没有秩序画面就会产生混乱，它是画面视觉平衡的基础，也是产生韵律的来源。

　　韵律是一种由高到低呈波浪形的律动，当点、线、面、体以及色彩、色块富有变化地排序时，就出现了韵律感。主要通过形象的高与低、大与小、方与圆、曲与直等关系的组合排列产生韵律，如代庆楠的作品《宠物》(图 2.1-1)，画的是她喜欢的宠物豚鼠，作者运用点、线、面的表现手法，通过点的排列、旋转，线的密集、放射，产生出具有节奏和韵律的画面；又如她的作品《窗台上的花园》(图 2.1-2)，作者运用黄色、蓝色强对比的色彩，不同的花卉和不同的花盆错落有序地排列，从而形成强烈的对比节奏，忽高忽

图 2.1-1　代庆楠

低、忽大忽小的花卉纵横交错、前后穿插，形成了丰富的韵律感，突出了花卉的品种繁多，像花园一样。

韵律感一般是通过线条的性格来表现，线条在塑造形态上更多的具有感性特征，如：直线具有很强的纯粹性、理性、坚定、果断富有平衡感；垂直线具有庄严、稳重、向上的感觉；曲线具有很强的运动性，柔和、丰富、优雅、感性、含蓄富有节奏感。

图 2.1-2　代庆楠

2. 重复与渐变

重复与渐变是形成画面秩序最简单的方法。重复是指以一个基本形为单位，有规律地用重复的手法，进行方向、位置的变化，以产生一种节奏感。因为同一个形象的反复出现，在视觉上有一种量的不断增加的感觉（图 2.1-3）。

渐变是指由一个形象逐渐地、有规律地变化成另一个形象，包括速度的变化、节奏的变化、位置的变化、大小的变化和方向的变化等。被称为"欧普艺术之父"的维克托·瓦萨雷里，常常用几何形，在二维平面、三维空间内做渐变的视觉实验，试图挖掘这种视觉幻想表象后的基本规律。在《色彩游戏253》（图 2.1-4）作品中，他将自然界中的物象用抽象的方式做渐变处理，图由正圆逐渐变化成椭圆，色彩也由暗逐渐向亮变化，利用视觉变化营造了一种幻景，巧妙地将人们的视线引入了视觉深处。

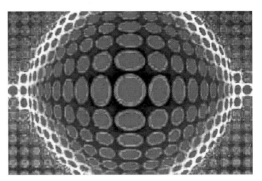

图 2.1-3　瓦萨雷里

3. 变化与统一

变化与统一的形式是一切造型艺术的基本法则，任何事物都处在不断变化中，但是各部分之间又有内在的统一关系，变化是寻找各事物之间的个性和差异，统一是寻找事物之间的共性和联系，两者既矛盾又相互依存，是事物对立统一的普遍规律。装饰绘画强调形式感，需要多元化的方式去表达，但形式越多变化越大，这就需要各部分之间相互统一才能协调，否则显得秩序混乱、缺少章法；反之，如果形式太统一没有变化，画面则显得单调、缺乏生机（图 2.1-5）。

图 2.1-4　瓦萨雷里

4. 对称与均衡

对称是由两个以上相同的形象，以中心轴为标准，左右等形、等色、等量，对称给人的感觉是稳定、宁静、平衡的，对称的形式有左右对称、上下对称、上下左右和对称辐射对称。在中国传统工艺品中，对称的手法非常广泛地被运用，如青铜器、刺绣、陶瓷等，现代许多设计如

图 2.1-5　钟伟景

图 2.1-6 现代陶艺

图 2.1-7 刘颖

家具、产品、陶艺等中有很多实际的应用（图 2.1-6）。

均衡是由两个以上不同的形象，以中心轴为标准，左右不等形、不等色，但在视觉上是等量的。均衡既给人稳定、平衡的感觉，又弥补了对称过于严密、呆板的缺陷，在形象上富于变化。在自然界中，植物的生长、人物和动物的运动，都属于平衡状态，合理地运用对称与均衡的规律，才能在组织结构、形式内涵和视觉表现上做到合理、准确而生动（图 2.1-7）。

5. 比例与尺度

大自然中一切物体都是根据自然界的生长和生活条件产生的，如：树木的高低、粗细，动物的大小、长短，一切的造型都有适当的比例关系，巧妙地运用物体的比例关系，可以使物体之间保持和谐、增加美感。装饰绘画中的比例与尺度主要表现在图形的主次、大小和多少的比例关系中（图 2.1-8）。

二、装饰绘画的构成规律

1. 单形构成

单形在装饰绘画中通常指一个单元形态。单形构成的画面往往比较简洁明了，主题明确。单形的艺术形象

图 2.1-8 荣惠

构思一般来源于两个方面：一是以抽象的几何化的图式应用如方形、圆形、三角形及它们之间的组合形成新的单纯形态；二是来源于大自然、现实生活或想象中的形态，表现的形象更加丰富多彩，且每个形象都有自身独特的造型特征和美感。对自然形、现实生活及想象的造型进行有目的的强化、夸张变形从而创造出艺术化的新形象。如中国传统文化中龙的符号通过现代装饰审美思维表现，创造出了简洁有力的艺术形象（图 2.1-9）。

2. 复合形构成

形与形之间除了自身的形状、大小、色彩和肌理的视觉特点，他们之间可以根据画面表达内容意义的需要产生联系与融合，从而形成复合化的造型。使用单形为造型基本元素，通过形与形之间可以产生多样的关联性，而形成新的装饰画面。不同形状的单形通过边缘相接、相交融合、相交减缺等艺术处理手法，形成全新的、丰富的图式画面。如图 2.1-10 画面运用装饰化的单形花卉、字母、几何形的叠加、遮挡等手法，形成画面层次丰富错落有致的艺术效果。

3. 正负形构成

正负形也称"图底互换"。形体和空间是互为一体、相辅相成的。在画面中一定的形体占据一定的空间，其体积深度便具有了空间的含义。在二维虚拟绘画空间中也是一样，空间与形体的基本形必然是通过一定的物形得以界定和显现。一般将形体本身称为正形，也称为图；将其周围的"空白"称为负形，也称为底。当正形与负形相互借用，图形的边线隐含着两种各自不同的明确含义，我们称为边线共用。正负图形之间由于在视觉上产生抗衡与矛盾的作用，使画面具有了特殊的艺术魅力，使人在视觉上感到新奇与美妙。如荷兰著名视觉艺术家埃舍尔的作品《天使与魔鬼》就是运用正负形图底互生的经典绘画（图 2.1-11）。

4. 特异形构成

特异形构成指在画面形态重复或渐变的基础上进行局部破坏变异，大部分形都保持着同一种规律，局部小部分形违反规律、秩序，这一小部分就是特异形，特异基本形应集中在一定的空间。以突破规律的单调感，使其形成鲜明反差，造成动感，增加趣味，成为画面的视

图　2.1-9

图　2.1-10

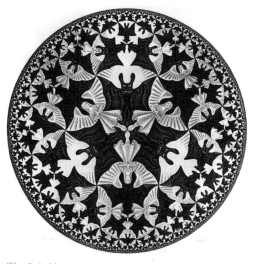

图　2.1-11

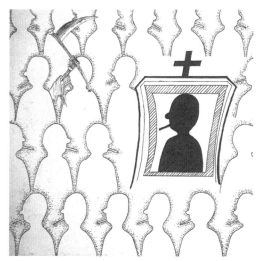

图 2.1-12

觉中心，即为特异构成。基本形在形象上的特异，能增加形象的趣味性，使形象更加丰富，并形成衬托关系。特异形在比例关系上宜小，数量上宜少甚至只有一个，才能成为画面的视觉中心，达到强烈的视觉效果。形象特异多是在具象或意象形象上的变异，这种方法主要是对自然形象进行整理和概括，夸张其典型性格强调装饰意味。采用压缩、拉长、扭曲形象或局部夸张手法来画面，往往会有出其不意的艺术效果。如图 2.1-12 是宣传吸烟有害的装饰画，画面构图中抽烟的单形人物用线表现重复排列，十字架及墓碑中抽烟的人物则用面表现，很好地突出、强化了主题意义。

图 2.2-1　青瓷　黄胜

第二节　装饰绘画的变形方法

变形是装饰绘画的一个重要表现手段，是创作者对自然形象进行变化、夸张、强化其特征的方法。变形的目的是使客观物象的特征得到强化，装饰画面的内容更加丰实。但在材质表现的艺术作品中，这种变形必须受到主题内容、表现形式、材料特性与工艺的限制（图 2.2-1）。

一、基础变形方法

1. 简化法

简化是指抓住对象的本质特征，舍弃多余的细节对素材进行高度概括与提炼，以达到更完美、更具装饰性的目的，一般根据构图、造型的需要，删减掉繁琐的、次要的形象，然后经过添加、重组，赋予主要形象新的寓意和意境。简化的目的是为了形象轮廓更加突出。然后添加经过艺术化加工后的形象，使画面的装饰效果和形式美感更加突出（图 2.2-2）。

图 2.2-2　邓昕慧

2. 添加法

添加是在简化的基础上丰富形象的一种手段，添加原有物象特征以外的新元素，使重组以后的形象更具有装饰美感。但要注意与整体画面的协调和统一，一种是可以从形式出发，添加一些抽象的点、线、面或肌理元素，使装饰画面具有理性化的装饰美（图 2.2-3）；另一种是

图 2.2-3　郭婧婧

从寓意出发，根据谐音、联想添加一些人们喜闻乐见的纹样，以达到丰富形象的目的（图2.2-4）。

3. 夸张法

夸张是在概括简化的基础上，根据要求做大胆的艺术处理，增加形象的视觉冲击力。夸张的形式有整体夸张和局部夸张，整体夸张是指抓住物体的总体感觉、主要特征进行变化处理。夸张是为了使整体形象更生动、形象更突出。如原物象是长的，夸张后可以更长，高的则更高，宽的则更宽，使形象的特征更明显（图2.2-5）；局部夸张是抓住物象具有代表性的、特征明显的部分作夸张处理，比如：人物装饰画中抓住人物的表情、动态和服饰进行变化；动物装饰画中抓住动物的动态、结构和姿势做夸张处理（图2.2-6）。夸张是建立在原有造型的基础上，过度夸张会破坏基本形体，画面的内容也会缺乏真实、可信。

4. 变异法

变异法是在变形的基础上，对自然界或现实生活中的形象做人为的变化、改造，使司空见惯的东西变得新奇而充满感染力。天津美术学院李寅虎老师认为："变异是指同种生物世代之间或同代生物个体之间在形态特征、生理特征等方面所表现出来的差异。在一个整体中出现异于常态和常规的局部突变是变异的主要特征。"如西班牙超现实主义画家达利的《记忆的永恒》（图2.2-7），

图 2.2-4　宋瑜莹

图 2.2-5　董羽

图 2.2-6　朱婧

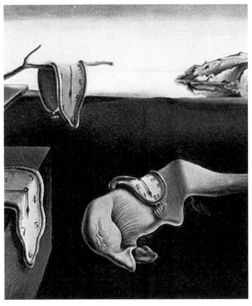

图 2.2-7　西班牙　达利

图 2.2-8　冯怡

图 2.2-9　李梓菲

图 2.2-10　唐黎

表现的是一个潜意识的梦境世界，画面形象充满象征性的暗示，软化的钟表被清晰的描绘散落在画面上，无限深远的背景，让人觉得虚幻冷寂，这也充分对应了弗洛伊德的梦境说，潜意识、幻想在变异的形体和空间中穿插应和，引人遐思、过目难忘。

二、综合变形方法

1. 共生法

把本不相关的形象巧妙组合，使它们产生联系，共生的形往往是两个以上的组合，目的是为了让形象更加饱满，给人无限遐想的妙趣，如铅笔与人头、植物与动物等。共生法是创造新造型的手段，是两种物体或更多物体合而共生的方法，共生法会使造型的内涵和审美得到极大的延伸或转折。在整个变化过程中，不同形体的形在内涵和外延上需要有内在的关联，或在外形上有相似点，或在寓意上能产生共鸣，这样才有利于形体间的整合、嫁接，从而产生新的形态，新的内涵（图 2.2-8）。

2. 物质属性转换

物质属性是物体外在的基本性能，如：金属有坚硬的质感，木有原始、自然的质朴感……每一种物体都有属于自身的基本属性，通过完全或部分改变形象的自然物质属性，使其产生异样、新奇感，如鸟身体上的羽毛变为机械零件、树木的果实变为动物形。通过改变物质属性的训练，能使我们学到并领略到意想不到的美感，也能使我们对生活中司空见惯的固有材质形象有更多转换表现的可能（图 2.2-9）。

3. 分解与重构

分解是一种较抽象的变形手法，主要是从主观感受出发，巧妙地运用对比、均衡、协调、韵律、节奏、统一变化等形式法则，不受几何法则的限制，根据人的视觉要求而把一幅完整的作品分割成不同区域的块面，从而构成完整的具有个性的作品。重构是通过形的自由分割，重新组合画面；有时可以把不同时空的要素组合在一起，也可以通过发散性思维把元素组合到不同的分割区域中，但整个画面要求具有很强的整体性和联想性（图 2.2-10）。

第三节　装饰绘画的表现技法

一、基本表现技法

1. 点

点是造型设计中最基本的元素，是线的开始，在画面中起着画龙点睛的作用。在装饰绘画中，通过点的大小、虚实、聚散、方向，可以代表很多语义，如：众多、扩散、交汇、闪烁、韵律和速度感等；而点的集中可以代表众多的含义，内向的点有密集感，外向的点有距离感，虚的点有神秘感；点的排列可以组成线，点面化以后可以使形象具有立体感，同等的点排列以后可以使画面形成虚幻、朦胧的感觉（图2.3-1）。运用点的间距、虚实、空间，体现出节奏和韵律感。

图2.3-1　韦力

2. 线

线是通过点的密集形成的，俄国著名画家康定斯基认为："在几何学上，线是一个看不见的实体，它是点在移动中留下的轨迹。"在造型艺术中，线具有长度和宽度，它既可以表现外形，也可以塑造结构和体积，它在空间中的表现最为丰富，是艺术家进行各种造型创作的载体，同时是抒发作者思想、情感的一种手段。线是中国艺术的灵魂，我国的彩陶、青铜、绘画、书法和雕刻，都是强调以线造型，纯粹简练、意境悠远，体现了艺术精神中的"神"和"韵"，诠释了超乎造型表象的意象之美、精神之美（图2.3-2）。中国传统人物画中的十八描，体现了线的不同风格和特征。

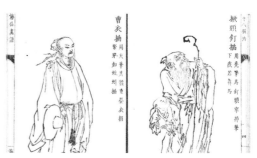

图2.3-2　十八描

线的审美意味与艺术表现力丰富多样，一方面，它通过外轮廓来塑造形体；另一方面，通过线的力量对比、方向的变化和排列的组合，在形式上营造出别具特色的艺术特点。如：细线给人明快、单纯、平静的感觉，曲线具有轻快、优雅、运动的感觉，折线具有不稳定的、曲折、顿挫的感觉（图2.3-3）。在现代设计中，线条在工业产品设计、视觉设计、服装设计、环境设计和动漫设计等领域，都起着很重要的作用。法国美学家德卢西奥认为："线条是现代生活的命脉，是时代的特色。例如：在建筑设计中的线条代表着建筑的结构和尺寸、比例；在工业产品中追求的流线型，使产品在造型上追

图2.3-3　李佳韵

图 2.3-4　韦力

图 2.3-5　于博文

图 2.3-6　杨帆

图 2.3-7　王森鹏

求流畅、简洁的风格；广告中的标志、图形，运用纯粹的语言来传达视觉功能。"

3. 面

面是通过线的排列形成的，是点与线密集以后最终转换的形态，面有整体的、厚重的、凝练的感觉。面具有长度、宽度和量感，它在轮廓线的内空间具有规律和秩序感，并影响着整个画面的空间，不同形态的面由于其外轮廓与内部形态的不同，可以产生具有节奏、韵律或是虚幻感、透明感，如正方形的面给人坚实、稳定；三角形的面给人坚定、均衡；圆形的面给人浑厚、完美……不同的面反映着创作者不同的情感表达（图 2.3-4）。

1）平涂

平涂是装饰绘画中应用最为广泛的表现技法，因为平涂的色度比较高，因此画面的穿透力比较强，适合在较远、较大的空间内放置。如果单纯地平涂，画面一般显得比较单调，缺少细节和变化，可以加线条勾勒轮廓来丰富画面，或者重点刻划一些结构，来达到画面的丰富效果（图 2.3-5）。

2）晕染

晕染也称渲染，是传统工笔画的一种表现技法，先用深色线条勾勒外轮廓，然后根据形象的结构将需要的颜色，一层层由浓到淡渲染出层次，使形象产生出明暗、层次和体积。装饰绘画中的渲染，一般是用丙烯或水彩颜色，从形体的暗部开始，用清水淡淡地洗染，表现出形象的立体感，晕染后的画面具有细腻、柔和的感觉，富于变化，比平涂更有层次感（图 2.3-6）。

二、特殊表现技法

1. 拓印

拓印是中国书法中常用的一种表现技法，先把需要绘制的图按层次刻好模板，然后再上色，并用压的技巧在画纸上产生形象，用色时可根据画面的需要，掌握好色彩的干湿、黏稠，形成不同的效果（图 2.3-7）。

2. 剪影

剪影是一种高度概括和提炼的一种表现技法，即抓住形象的主要特征，高度夸张、生动活泼。在装饰手法

上强调秩序感，形象的结构也有不同的排列组合方式，如：中国的皮影、民间剪纸，在构图、结构、空间和节奏韵律等形式都做感性化的提炼（图 2.3-8）。

3. 肌理

肌理是指用各种不同的工具、材料和方法，造成画面上各种不同质材的视觉触感。例如，油画是通过画布底纹的粗细、颜色的厚薄、油料的稀稠、笔触的宽窄滑涩、画刀的堆刮，以及绘制时技法、技巧的发挥，来造成视觉触感的不同。这些方法在装饰绘画中同样适用，肌理的运用使画面呈现出更为丰富的视觉效果和艺术美感（图 2.3-9）。

4. 拼贴

拼贴是一种利用现成品如照片，印刷品图像等，有目的的进行重新组合建构画面的表现技法，根据需要可以是不同图片的拼贴，也可以是图片和手绘结合的拼贴，这需要有很好的构思与组合能力，在构图、色彩和形态之间要全面考虑，否则容易使画面产生眼花缭乱的感觉（图 2.3-10）。

图 2.3-8　黄凯

图 2.3-9　西班牙 塔皮埃斯

图 2.3-10　岳彤

第四节　装饰绘画设计与训练（二）

一、基础课题训练

基础训练（1）

①课题内容：装饰绘画变形手法训练——简化

②课题时间：8 课时

③作业要求：

A. 选择自然形态或人工形态，充分观察理解所表现形象的轮廓、结构特征。

B. 运用删减法进行装饰表现，线条或块面结合，要求形象简洁、醒目，有强烈的视觉节奏感。

C.30cm×30cm（黑白、色彩不限）。

④训练过程

A. 认识简化

简化是装饰中常用的手法，指省略客观形象具体细节而突出主要特征，形神兼备地传达出形象的轮廓与内在精髓的表现方式。

B. 简化装饰

通过对表现形象生长规律和结构的理解，逐步将形态特点归纳概括简化到合适的程度，并采用适合的装饰手法，使学生的个人感悟能融入到装饰语言中，实现对装饰的自我表现和再创造（图 2.4-a1 至图 2.4-a4）。

图 2.4-a1　赵文捷

图 2.4-a2 胡心彦

图 2.4-a3 董璟璟

图 2.4-a4 胡心彦

基础训练（2）

①课题内容：装饰绘画变形手法训练——添加

②课题时间：8 课时

③作业要求：

A．选择自然形态或人工形态，充分观察理解所表现形象的轮廓、结构特征。

B．先运用简化法表现形象轮廓特征，形象内部的局部或整体根据装饰美感及内涵的需要，运用线条或块面结合表现，要求形象轮廓简洁，装饰手法语言丰富，有强烈的视觉层次感、节奏感。

C．30cm×30cm（黑白、色彩不限）。

④训练过程

A．认识添加

添加是装饰中常用的手法，指在外轮廓强化客观形象。突出主要特征，内部根据特定的内涵需要添加相关的形象符号，形神兼备地传达出形象的轮廓与内在精髓的表现方式。

B．添加装饰

通过对表现形象生长规律和结构的理解，将形象轮廓特征归纳、简化到合适的程度，并采用特定含义图形符号进行形象内部的装饰手法，使学生的个人感悟能融入到装饰语言中，实现对装饰的自我表现和再创造（图 2.4-b1 至图 2.4-b8）。

图 2.4-b1 邵晓冬

图 2.4-b2　彭树坤

图 2.4-b3　杨嘉雯

图 2.4-b4　王诗敏

图 2.4-b5　邢静雅

图 2.4-b6　胡俊瑶

图 2.4-b7　孟繁哲

图 2.4-b8　杨嘉雯

基础训练（3）

①课题内容：装饰绘画变形手法训练——夸张

②课题时间：8 课时

③作业要求：

A.选择自然形态或人工形态，充分观察理解所表现形象的轮廓、结构特征。

B.运用夸张手法进行装饰表现，线条或块面结合，要求形象有强烈的视觉冲击力和节奏感；

C.30cm×30cm（黑白、色彩不限）。

④训练过程

A.认识夸张

夸张是装饰中常用的手法，指抓住客观形象某方面具体特征，进行有目的的夸大变形处理，形神兼备地传达出形象的轮廓与内在精髓的表现方式。

B.夸张装饰

通过对表现形象生长规律和结构的理解，将形态特点进行夸大变形化表现处理，并采用适合的装饰手法，使学生的个人感悟能融入到装饰语言中，实现对装饰的自我表现和再创造（图 2.4-c1 至图 2.4-c6）。

图 2.4-c1　张雨

图 2.4-c2　李梓菲

图 2.4-c3　杨梦云

图 2.4-c4　林晨

图 2.4-c5　林晨

图 2.4-c6　朱凌婕

二、综合课题训练

课题训练（1）

①课题内容：装饰绘画变形手法训练——拼贴

②课题时间：8课时

③作业要求：

A.选择现成印刷品形象如模特、汽车、房屋等形象，根据表现画面内涵组织构图，安排形象布局。

B.运用选择的现成形象，按照主次、大小，疏密等组织构图，再运用局部手绘线条或块面结合丰富统一画面，使画面有丰富的视觉节奏感和韵律感。

C.30cm×30cm（黑白、色彩不限）。

④训练过程

A.认识拼贴

拼贴是装饰中常用的手法，是现成品艺术的一种表现形式，指画面的组成形象元素选取印刷图片的现成形象。通过剪切不同形象组合到同一画面的创作手法。

B.拼贴装饰

将选取的现成品形象按照一定的审美规律组织编排到构图中，可采用适合手绘的装饰画法与图片贯穿结合，使画面视觉效果更加丰富流畅。也使学生的个人感悟能融入到装饰语言中，实现对装饰的自我表现和再创造（图2.4-d1至图2.4-d3）。

图2.4-d1　言珏慧

图 2.4-d2　言珏慧

图 2.4-d3　王诗敏

课题训练（2）

①课题内容：装饰绘画变形手法训练——点、线、面综合

②课题时间：8课时

③作业要求：

A. 选择自然形态或人工形态，充分观察理解所表现形象的轮廓、结构特征。

B. 运用点、线、面元素用对表现形象进行装饰表现，单独用点、线、面或点、线、面结合表现，要求形象简洁、醒目，有较丰富的视觉节奏感。

C. 30cm×30cm（黑白、色彩不限）。

④训练过程

A. 认识点、线、面

点、线、面是装饰中常用的手法，指对所表现的客观形象在简化、夸张的基础上运用点、线、面为具体表现手段，能形神兼备地传达出形象的轮廓与内在特征的表现方式。

B. 点、线、面综合装饰

通过对表现形象生长规律和结构的理解，逐步将形态特点简化、夸张到需要的程度，并采用点、线、面结合的装饰手法，使学生的个人感悟能融入到装饰语言中,实现对装饰的自我表现和再创造(图 2.4-e1 至图 2.4-e6)。

图 2.4-e1　陈嘉敏　　　　　　　　　图 2.4-e2　秦阳伴

图 2.4-e3　张月

图 2.4-e4　唐秦

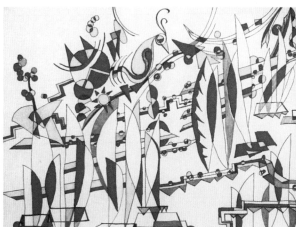

图 2.4-e5　孟繁哲

图 2.4-e6　谭译丁

　　创新与个性表达是艺术创造的永恒规律，创新是在时代审美精神下对传统的继承与扬弃，是将时代审美思潮图式化的表达；个性是时代审美精神中个体艺术家的自我理解与表述，是文化共性中的个性化审美精神语言。

第一节　抽象与意象的表达

一、抽象表达

　　"抽象"是一个哲学术语，指从许多事物中舍弃个别的、非本质的属性，抽出共同的、本质属性的思维过程。造型艺术中的抽象是相对于具象而言的，任何艺术创造都离不开直觉和想象力，抽象思维打破了绘画模仿自然、体现接近形象真实的传统观念，而运用点、线、面、体等基本抽象要素构成进行的表达。在创作时，我们可以运用夸张、象征等抽象的表现手法塑造形象，达到主观想象和客观事物在造型表现中的有机统一。抽象的画面一般具有新奇、个性的视觉效果，如：比利时超现实主义画家马格里特，经常运用反常规的比例关系把大地、海洋、植物、动物组合到同一画面中，用幻想的表现手法将植物和飞鸟变化融为一体，作品中的幕布元素看似突兀却合乎画面情景，使人感到新奇、充满抽象化的幻觉（图 3.1-1）。另外，抽象的表现可以通过形象的联想，把毫不相关的事物组合到同一画面中，激发读者产生情感的互动。如：春、夏、秋、冬，按事物的发展规律来讲，只存在着时间变化的关系，四个季节不可能在同一时间出现。但在装饰绘画里，却可以通过联想把它们组合到同一个画面中，让读者领略到不同时空的事物在同一空间表现的艺术魅力（图 3.1-2）。

图 3.1-1　比利时 . 马格利特

二、意象表达

"意象"是中国传统美学的一个重要概念，最早可追溯到《易传.系辞上》中的"立象以尽意"，著名的史论家叶朗在《中国美学史大纲》中认为："意象，就是形象和情趣的契合。"西方艺术中对"意象"一词也有许多的阐释和论述，意大利文学家庞德把意象定义为："意象是在瞬息间呈现出的一个理性和情感的复合体。"德国哲学家黑格尔认为："在艺术里，感性的东西是经过心灵化了的，而心灵的东西也借感性化而呈现出来了。"由此可见，意象是表现人的主观情感、意念和客观物象相互交融和渗透，是经过主体的审美创造的一种有意味的艺术形式。如：中国古代的龙、凤、朱雀等神物，如意纹、宝相花纹等都是借助意象的手法，将形象理想化、浪漫化（图 3.1-3）。

意象的表达主要是在抽象造型的构成规律上，更注重自我的情感表现，即在原有物象的基础上进行二次体验，可以是曾经发生过的事、虚幻的情节或是某种现象，并通过联想与幻想，在平凡的视觉造型中挖掘新的形象、新的创意，从而形成有意味的空间关系（图 3.1-4）。

图 3.1-3　刘容好

图 3.1-2　宋瑜莹

图 3.1-4　董楷

第二节　联想与幻想的表达

一、联想表达

联想是指从主观构想出发，有目的性地对客观表现对象以跳跃性思维，从多角度寻找不同形态间特定的关联性，通过不同形态的组合、拼接、架构从而产生互生关系，产生出表现特定意义的新的视觉图像，达到主观想象与客观物象在艺术造型表现中的有机联系与统一。通过联想性的思维拓展，使学生的创作进入主动状态（图 3.2-1）。

二、幻想表达

幻想，从弗洛伊德的心理分析学解释属于人的潜意识层面的精神活动，它具有非理性，非逻辑性、荒诞感等特征，幻想是艺术创造想象的一种特殊形式与手段，是艺术家不满足于模仿现实的本来面目，而按自己梦境似的潜意识冲动来虚构一个感性、虚幻世界的一种创作方法。对现实生活作超越常规的夸张和描绘而达到一种审美的升华，因而幻想的艺术比真实的现实表现出更奇幻、更富色彩的精神世界。童话中充满丰富诗意的幻想既是如此。在西方现代艺术史上著名的超现实主义艺术家利用幻想手段表达自己的情感和理想。就是对弗洛伊德心理学最好的图式阐释。幻想在现代装饰绘画中也是常用的艺术表现方式之一，如中国青年艺术家李云峰的作品，充分将幻想运用到装饰绘画之中，表现出了一个充满神秘感的梦幻世界（图 3.2-2）。

图 3.2-1　汤文逸

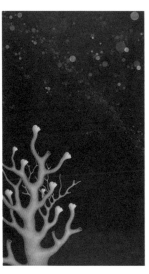

图 3.2-2　李云峰

第三节 情感与个性的体现

一、情感的体现

情感是创作者精神内涵与个性指向的体现，也是作者与观众产生互动的环节。艺术中情感的表达一般有两种形式：一种是直线型的，给人简单、纯粹、直接的视觉感受，如：法国古典画家安格尔的《泉》，给人以典雅的、端庄的、神圣的视觉感；罗丹的雕塑给人以厚重的、力量的、严密的视觉感。另一种是曲线型的、联想的、幻想的视觉感受，如：俄国画家康定斯基的《音乐》、达利的超现实主义绘画都给人以不同角度、不同视觉的感受。每个学生都有对物体的感知与思维能力，情感的训练是开拓创造性思维能力和创新的关键，让学生能进入自我的状态，充分发挥想象，以自主的乐趣选择表现作品，从而使人文精神和艺术创造能力逐渐得到提升（图 3.3-1、图 3.3-2）。

二、个性的体现

个性是创作者自身对自然物象的表达与理解基础上具有个人特征的表现手段，它的创作灵感来源于自然界和社会生活，强调个人的内在感受和对绘画的独特理解及表现方式，是对客观事物的"再认识"和"再表现"。它在造型语言、题材样式和技巧表现等方面都有创新，是用个人化图像来表达特定的意义，如表达力量、表达理想或生命意识，是创作者自我言说的一种风格。个性的表达能使生活中的客观事物上升到一种新的境界。如陶晨的作品（图 3.3-3），画面前面的少年形象有着日式漫画的个性符号，他似乎害怕伤害，自我封闭，缺少与生活的交流，以及背景飞机等形象形成的压迫感；又如文昕作品（图 3.3-4）中显示出作者个性化很强的语言符号处理能力，无论是幻想中的少女头上幻想的各种动物形象和整体构图处理，还是怀抱吉他的茫然少女茫然的眼神，都是作者的观察、表现个性化符号的各种呈现。

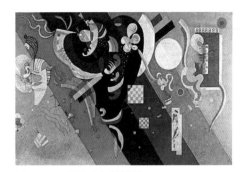

图 3.3-1 俄国《康定斯基》

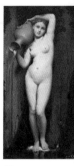

图 3.3-2
法国《安格尔》

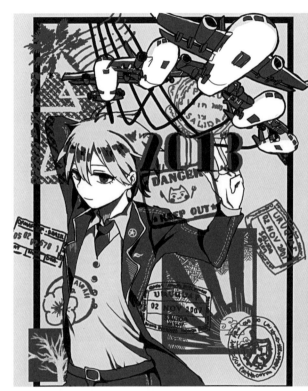

图 3.3-3 陶晨

图 3.3-4 文昕

第四节 装饰绘画设计与训练（三）

一、基础课题训练

课程训练（1）

课题内容：装饰绘画的个性设计训练——联想

课题时间：8 课时

作业要求：

①以自然形态或人工形态为发想点，通过想象将不同形态穿插关联，形成新的形态，产生新的画面意义。

②运用特定的装饰手法，对组合形象进行装饰表现，要求画面主次关系明确，具有层次感、节奏感和韵律美感。

③ 30cm×30cm（黑白、色彩不限）。

■训练过程

认识、表现联想：

方法一：大千世界，形态万千，培养学生观察、研究和理解所见不同形象的能力，并能通过想象将相关或不相关的形态联系起来，创造出新的形态，表达出新的意境。

方法二：通过对熟悉的和需要进行想象组合的事物进行写生或图片资料研究，积累装饰变形的素材，同时搜集不同形式的艺术作品图片作为装饰语言、意境的参考借鉴，确立适合的装饰手法，同时使学生的个性语言融入到装饰语言中，实现联想性的装饰语言的自我表现和再创造（图 3.4-a1 至图 3.4-a6）。

图 3.4-a1 林晨

图 3.4-a2 刘怡宁

图 3.4-a3　王姝凡

图 3.4-a4　毕晓丹

图 3.4-a5　戴婉莹

图 3.4-a6　柳为

课题训练（2）

课题内容：装饰绘画的个性设计训练——幻想

课题时间：8课时

作业要求：

①从潜意识、梦境记忆、幻觉等发想，通过感性化、非逻辑性、跳跃性的思维方式，主观制造现实中不可能存在的形象、场景画面。

②运用特定或综合的手法，对梦幻的形象进行装饰表现，要求画面具有节奏、层次感并能透射出一定神秘意味的意境和美感。

③ 30cm×30cm（黑白、色彩不限）。

■训练过程

认识、表现幻想：

方法一：幻想是人在现实社会环境中，受到外界刺激如惊恐、兴奋、期待等的心理反映，最常见的是通过做梦的方式表现出来。梦境某些时候也是对现实无法达成冤枉的虚拟性满足，这些心理现象通过图画表达出来，倒是产生了新奇、怪诞、神秘等耐人寻味的美感。

方法二：将自己记忆深刻的梦境或幻想出来的画面，通过非理性、非逻辑性将看似不相关的形态联系起来，创造出新的形态，表达出奇异意境。搜集相关形式的艺术作品图片，如超现实主义绘画、摄影等作为装饰手法、意境的参考借鉴，确立适合的装饰手法实现自我的幻想化表现和再创造（图 3.4-b1 至图 3.4-b10）。

图 3.4-b1　胡俊瑶

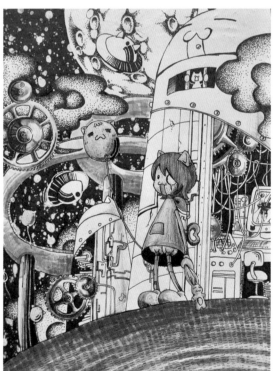

图 3.4-b2　王译晗　　　　　　　　　　　　图 3.4-b3　朱珺昱

图 3.4-b4 秦洲博

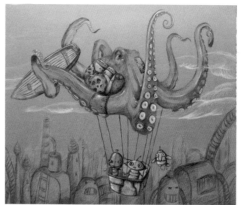

图 3.4-b5 徐伊宁

图 3.4-b6 肖白薇

图 3.4-b7 周鑫

图 3.4-b8　施嵩

图 3.4-b9　陈年丰

图 3.4-b10　张雨

图 3.4-c1　李千惠

课题训练（3）

课题内容：装饰绘画的个性设计训练——个性符号

课题时间：8 课时

作业要求：

①以自然形态或人工形态为表现元素，以自我化的表现手法，通过想象将不同形态处理成装饰美的艺术形式。

②运用个人化的装饰手法，对形象进行装饰表现，要求画面主次关系明确，能表达出个人特色的造型及装饰特点，具有层次感和韵律美感。

③ 30cm×30cm（黑白、色彩不限）。

■训练过程

认识、表现个性：

方法一：艺术设计教育重在培养学生的差异性，而非趋同性。求新求变是基本原则，对学生来讲每个个体的性格、思维方式、看待问题的角度不同，自然会产生个性与差异，除了培养学生观察、研究和理解所见形象的装饰化表达能力，更重要的是能发掘、引导每个人独特的个性，使其能融入装饰形态的创想之中，表达个人的意境。

方法二：通过对需要进行装饰的形象进行写生或图片资料研究，积累装饰变形的素材，同时搜集不同形式的艺术作品图片作为装饰语言、意境的参考借鉴，寻找适合自我语言表达的装饰手法，使个性语言融入到装饰中，实现自我表现和再创造（图 3.4-c1 至图 3.4-c6）。

图 3.4-c2　许怡清

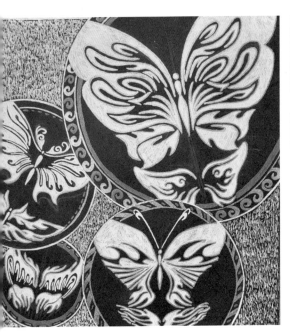

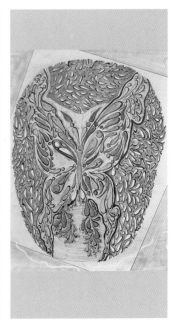

图 3.4-c3　田玉晓

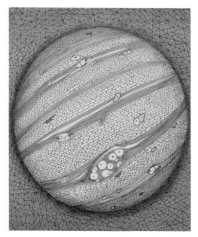
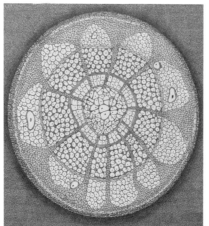
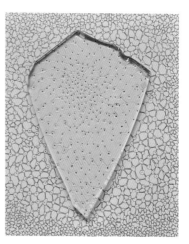

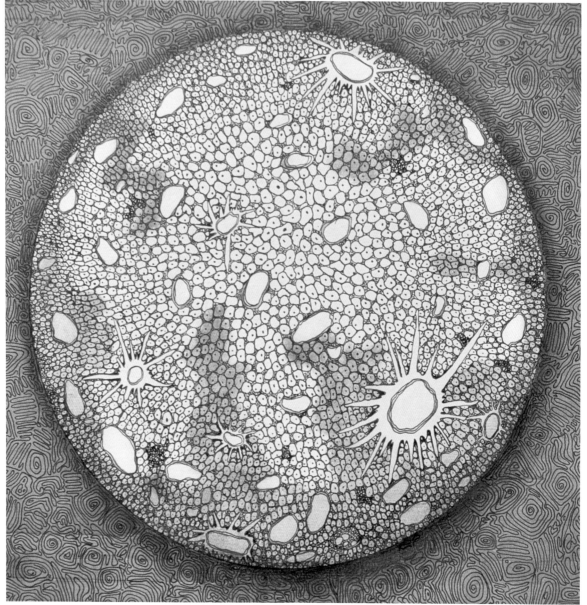

图 3.4-c4　杨浩

图 3.4-c5　李铁梅

图 3.4-c6　李丹晨

二、特定课题训练

课题训练（1）

课题内容：装饰绘画的时尚风格设计训练——新哥特式

课题时间：8课时

作业要求：

①了解、熟悉欧洲中世纪哥特艺术风格的基本样式和表达的美学特点，通过想象将不同形态穿插关联，形成新画面的形态和意义。

②运用特定的装饰手法，对哥特艺术元素进行提取与重新装饰表现，要求画面有哥特韵味和现代美感的结合。

③ 30cm×30cm（黑白、色彩不限）。

■训练过程

认识、表现哥特：

方法一：哥特艺术是欧洲中世纪的主要艺术形式，它以高耸入云的哥特式教堂为中心，教堂内部以宗教故事装饰，如彩色玻璃画、壁画、装饰雕塑等，除研究哥特艺术的造型装饰特点，更要理解哥特文化在现代社会中暗黑、阴郁气质对这个社会青年群体的深深影响，它更像一种反讽态度。能通过想象将相关形态组织起来，创造出新哥特意味形态和意境。

方法二：通过哥特艺术作品的图片资料搜集研究，积累装饰变形的素材，确立适合的装饰表现手法，使学生对哥特艺术的理解能以个性语言融入到装饰绘画中，实现对经典艺术的自我理解、表现和再创造（图 3.4-d1 至图 3.4-d4）。

图　3.4-d1

图　3.4-d2

图 3.4-d3 宋昀

图 3. 4-d4 官纯

图 3.4-e1

图 3.4-e2

课题训练（2）

课题内容：装饰绘画的时尚风格设计训练——新巴洛克式

课题时间：8课时

作业要求：

①了解、熟悉欧洲17世纪巴洛克艺术风格的基本样式和表达的美学特点，通过想象将不同形态穿插关联，形成新的画面形态和意义。

②运用特定的装饰手法，对巴洛克艺术元素进行提取与重新装饰表现，要求画面有巴洛克的运动、力量感与当代美感的结合。

③ 30cm×30cm（黑白、色彩不限）。

■训练过程

认识、表现巴洛克：

方法一：巴洛克艺术是欧洲17世纪主要艺术形式，它以华丽的、厚实的、运动感的艺术风格特点著称，如雕塑、绘画、建筑装饰等，通过研究巴洛克艺术的造型、装饰特点，能将相关形态组织起来，和当代审美结合创造出新巴洛克意味形态与艺术美感。

方法二：通过巴洛克艺术作品的图片资料搜集研究，积累装饰变形的素材，确立适合的装饰表现手法，使学生对巴洛克艺术的理解能以个性语言融入到装饰绘画中，实现对经典艺术的自我理解、表现和再创造（图3.4-e1至图3.4-e6）。

巴洛克 BARROCO

巴洛克的现代设计师——杰米·海扬

总能给人们带来意想不到惊奇的设计师杰米海扬

2003年，一场名为"数码巴洛克"的设计展在伦敦戴维·基尔艺术画廊举行，巨型仙人掌、猪脸怪与洋葱公仔齐登场，腻人的浅粉、亮金、嫩绿与明黄制造出华丽的巴洛克感觉，西班牙工业设计师杰米·海扬从此一举成名。

巴洛克式繁复的吊灯系列，传递丰富的心理感受。从古典造型中引申出现代感，其作品常具有梦幻般的浪漫魅力和时空交错的神秘意味

图　3.4-e3

巴洛克的衍生

菁丝

柳钉

材料：黑色蕾丝　彩色玻璃纸　铁丝　柳钉

巴洛克新古典主义灯，采用的是红黄蓝三种纯色的组合，给人以强烈的视觉感受用了多种材料的结合，蕾丝的纹样用的是动感不规则且极富变化的花的形态，加上金属柳钉的点缀均衡了蕾丝细腻的感觉更显繁复豪华之感。

图　3.4-e4

巴洛克的衍生

灯的形态来自贝壳海螺的外形，它们的轮廓弧线非常优美，尖角很像巴洛克时期的教堂的顶。切去部分，简化后就成了下面的简单线条勾勒的样子。

巴洛克 的字义源于葡萄牙语，意指"变了形的珍珠"。因为一直与蕾丝、花边这些小资词汇"并肩战斗"，所以这种风格的时装和配饰表现出来的不是奢华和古典的画面。我想把现代的简约风尚融入巴洛克蕾丝的复古奢华的元素打造一款具有新古典主义灯。

简单效果图

图 3.4-e5　雷茜

巴洛克的衍生

图　3.4-e6

课题训练（3）

课题内容：装饰绘画的时尚风格设计训练——新洛可可式

课题时间：8课时

作业要求：

①了解、熟悉欧洲18世纪洛可可艺术风格的基本样式和表达的美学特点，通过想象将不同形态穿插关联，形成新画面的形态和意义。

②运用特定的装饰手法，对洛可可艺术元素进行提取与重新装饰表现，要求画面有洛可可的华丽、细碎、精致的韵味和当代美感的结合。

③ 30cm×30cm（黑白、色彩不限）。

■训练过程

认识、表现洛可可：

方法一：洛可可艺术是欧洲18世纪的主要艺术形式，是宫廷艺术的典型风格。它以女性化的纤细而华丽的植物纹样为主要装饰元素，如绘画、雕塑、手工艺品装饰、家具装饰、纺织品装饰等。通过研究洛可可艺术的造型、装饰特点，能将相关形态组织重构，创造出新洛可可意味的形态和审美感。

方法二：通过对洛可可艺术作品的图片资料搜集研究，积累装饰变形的素材，确立适合的装饰表现手法，使学生对洛可可艺术的理解能以个性语言融入到装饰绘画中，实现对经典艺术的自我理解、表现和再创造（图 3.4-f1 至图 3.4-f3）。

图 3.4-f1　魏本月

图 3.4-f2　魏本月

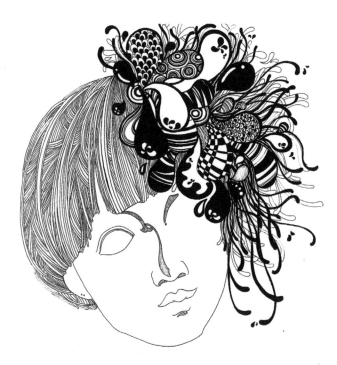

图 3.4-f3　曾嘉煜

第四章　装饰绘画在设计中的应用

在现代设计中，装饰绘画特有的语言形式以不同方式转化应用到各个设计门类中，无论是注重实用与审美结合的日常设计产品、还是注重陈设、欣赏的独立艺术作品，装饰绘画中特有的表达方式，通过与造型、材质以及空间环境的结合都得到了完美的体现。

第一节　视觉传达、产品设计、环境艺术中的应用

一、装饰绘画在视觉传达设计中的作用

视觉传达设计起源于 19 世纪中叶欧美的印刷美术设计，又称"平面设计"，是通过图形符号来传达各种信息的视觉设计，它所使用的造型的视觉语言要素是设计师借助形态、色彩、构图、表现手法和美感进行设计方法和设计思维的表达，最终根据这些图形语言传达给消费者，以实现与消费者之间的情感互动，从而达到销售和创造价值的目的。

视觉传达设计包括字体、图形和标志，视觉符号是指观众所能看到的能反映出事物特征的符号，如：图形、文字、海报、招贴和标志等，视觉传达设计综合了科技、人文、艺术、美学、心理学、消费等多学科内容，因此极具时代性。随着科学技术的不断发展，视觉传达设计由以往的平面化、静态化，逐步发展为动态化、多元化，从单一媒体发展为多媒体，并与其他领域的学科相互交叉融合。其内容包括：包装设计、印刷设计、书籍装帧设计、展示设计、影像设计和视觉环境设计等。

优秀作品赏析

福田繁雄作品：作为影响世界平面设计的大师，福田的海报语言简洁、幽默、巧妙并深刻，常以简练的线和面构成，具有强烈的视觉张力，充分显示了他对图形语言的驾驭能力。福田把异质同构、视错觉等理念，以视觉符号的形式重现在其海报作品上，并将这些原理以客观和风趣的形式呈现，使简洁的图形成为信息传递的媒介，由此其设计作品兼具了艺术性与精神性的内涵。

图 4.1-a1　福田繁雄图形设计

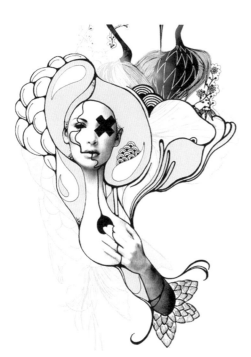

图　4.1-a2

图　4.1-a3

优秀学生作品

（图 4.1–b1 至图 4.1–b3）

图 4.1 b1　陈倩

图 4.1-b2 孙梓琳

图 4.1-b3　孙梓琳

二、装饰绘画在工业设计中的应用

图　4.1-c1

工业设计起源于 20 世纪初德国的包豪斯，又称"工业造型设计"、"产品设计"，是指设计者为企业和消费者双方利益而对产品进行系统设计的一种活动。它以批量化生产的工业产品造型为设计对象，包括产品的形态、功能、构造、色彩、装饰和加工等一系列内容的设计，既要考虑产品形态的创造力与表现力，同时又要在技术方面需要考虑材质、工艺、适用环境与对象、生产成本等因素，是一门融艺术、科技和经济于一体的的交叉、渗透和融合的学科。

图　4.1-c2

优秀作品欣赏

海上青花：海上青花是沪上知名的艺术家具设计品牌，女主人毕业于中央工艺美术学院，对中国装饰艺术有着很深的眷恋情怀，她设计的家具作品将中国传统家具与青花瓷结合，使两个传统的文化符号并置融合，产生了全新的审美语境，是后现代文化语境下对新中式家具文化理念的一次重新定义与整合（图 4.1-c1 至图 4.1-c4）。

图　4.1-c3

图　4.1-c4

新中式陶瓷产品设计

图 4.1-c5

异域民族风产品设计

图 4.1-c6　　　　　　　　图 4.1-c8

图 4.1-c7

优秀学生作品

（图 4.1-d1 至图 4.1-d2）

图 4.1-d1　胡明琪

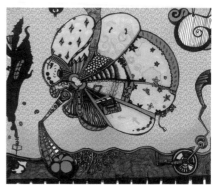

图 4.1-d2　王传文、张倩

三、装饰绘画在建筑环境设计中的应用

环境艺术又称环境计始于 20 世纪 80 年代末，是围绕建筑的结构、空间和功能等进行装修和装饰设计，涵盖的范围比较广，它包括城市规划设计、建筑环境设计、室内装饰设计、园林、城雕、壁画和景观设计……环境艺术设计不仅是设计造型艺术的一个门类，同时也是科学、技术与艺术多学科交叉的综合设计，其专业涉及装饰艺术、园林艺术、建筑工程学和设计心理学等，不仅要满足人们对空间的功能需要，同时也要满足人们心理和审美功能。

经典作品赏析

罗布特·泰恩的神秘宫殿：这是罗布特·泰恩晚年在巴黎郊区利用废旧的民居改造的自己的家。他早年师从毕加索，一生游历了世界很多国家，尤其醉心于南美原始艺术和东方神秘主义以及星相学，他的神秘主义宫殿可以看作是他集原始艺术、神秘主义于一身的一件综合装饰艺术建筑的艺术品（图 4.1-e1 至图 4.1-e5）。

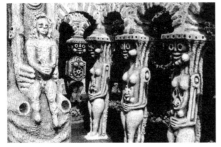
图 4.1-e1

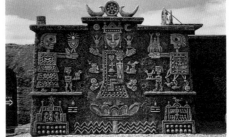
图 4.1-e2

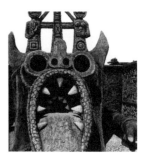
图 4.1-e3

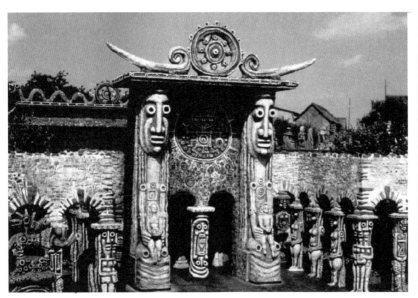
图 4.1-e4

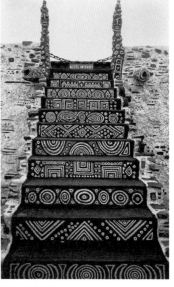
图 4.1-e5

南太平洋土著艺术与建筑：tiki 是南太平洋土著艺术，主要以波利尼西亚神话中人类的始祖——提基为形象，用木或石刻为主，tiki 风格是祖先崇拜雕像为主与建筑结合。20 世纪 60 年代 在美国夏威夷许多酒吧、剧院、看护中心、公寓等建筑的内部装饰和外部结构应用，是当时建筑装饰的流行风格，原始巨大的雕像和现代建筑相结合呼应，充满了怀旧感和异域风情（图 4.1-e6 至图 4.1-e8）。

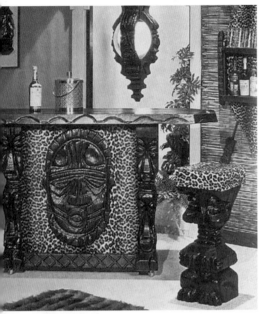

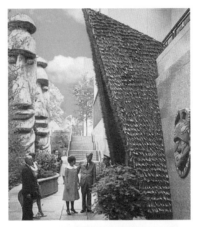

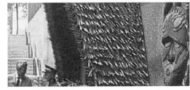

图 4.1-e6 图 4.1-e7

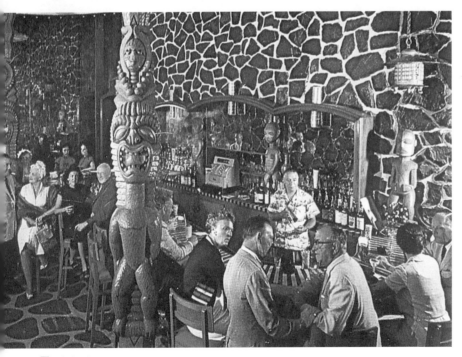

图 4.1-e8

优秀学生作品

（图 4.1-f1 至图 4.1-f4）

图 4.1-f1　张倩

图 4.1-f2　刘子琳

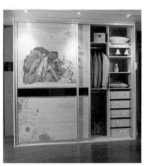

图 4.1-f3　张健

图 4.1-f4　孟玲慧

第二节　公共艺术、动漫设计中的应用

一、装饰绘画在公共艺术设计中的应用

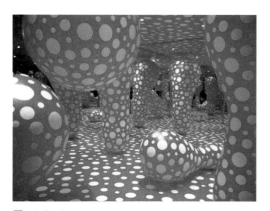

图　4.2-a1

图　4.2-a2

图　4.2-a3

"公共艺术"起源于 20 世纪 60 年代的艺术形式，是通过造型、材质、色彩及艺术符号等语言载体，使艺术与人、自然、环境产生互动交流，并体现城市与环境的人文思想和时代特征。近些年，公共艺术的发展随着市场经济和文化多元化发展的要求，其审美内涵不断延伸拓展而进入公共环境和人们的生活环境中，并成为一种与大众更贴近的生活化的艺术。公共艺术解决的是艺术家与公众之间的矛盾，强调艺术品与公众之间自由对话、平等沟通，具有民主性、开放性。公共艺术与人们的生活、工作和休闲有着密切关系，内容包括：城市雕塑、壁画、室内外工艺品、装饰绘画和旅游产品、纪念品等，从前期的设计草图、模型制作，到最终的作品成型，是一个系统的设计过程，对设计元素及造型因素，都需要有较高的审美要求。

优秀作品赏析

　　草间弥生作品：重复性的圆点是草间弥生与外部世界沟通的途径，更是一种心理治疗。1929 年生于日本本土的草间是一个孤独的孩子，在幼年时代她就对现实生活视域中的圆点充满兴趣。镜子、圆点花纹、生物触角和尖端都是草间弥生后来作品中重复出现的母题，她对斑点的迷恋源自幼年患有神经性视听障碍，这场疾病使她看到的世界仿佛隔着一层斑点状的网。她的作品中无穷无尽的圆点和条纹、艳丽的花朵重叠成海洋，只有阵阵眩晕和不知身处何处的迷惑，使置身其中的观众无法确定真实世界与幻境之间的边界（图 4.2-a1 至图 4.2-a3）。

朱迪·芝加哥作品：朱迪·芝加哥被视为 20 世纪 70 年代美国女权主义的象征，她是采用许多女性化的艺术元素创作的艺术家，创作了最著名的装置艺术作品《晚宴》（*Dinner Party*）。表明女人们已不甘生活在男人的盛名之下，她们竭力要证明：男人能做的，她们一样能做，包括在艺术上。1979 年，朱迪·芝加哥的大型装置作品《盛宴》开幕，餐桌上的 39 个盘子里摆放着 39 个由阴户形状转换而来的图案，组成巨大的三角。她以具象的形式喊出了女性主义的宣言：你的身体就是战场。这个庞大的作品，以象征女性生殖器的符号"三角形"为框架，这些图案以刺绣、彩绘陶瓷等来完成。《晚宴》以一种女性化艺术的方式，集中展示西方文化史中的女性历史（图 4.2-a4 至图 4.2-a7）。

图　4.2-a4

图　4.2-a5

图　4.2-a6

图　4.2-a7

拉芭拉玛作品：意大利年轻雕塑家，她的作品有着极为鲜明的个人化风格，主要以人体雕塑为主，特别是包裹在塑像外的表层，艺术家称之为"膜"、人体运动姿态以及传递的精神层面，成为拉芭拉玛雕塑艺术中三个主要元素。其雕塑人体外表被分割成装饰意味很强的不同色块，并运用象形文字、拼图和蜂窝状的图案，浓烈的色彩对比以及塑像的巨大体量，都予人强烈的视觉震撼力（图4.2-a8）。

图4.2-a8 意大利拉芭拉玛

优秀学生作品

(图 4.2–b1 至图 4.2–b4)

毕业创作《悦影》 作者：陈方圆 公共艺术 09 级

作品创意：

　　设计灵感来自于莎士比亚《仲夏夜之梦》中描绘的精灵世界，它给人一幅如诗画般的梦幻世界。这部世界闻名的戏剧，被大家广泛运用于诗、画、曲等领域，德国著名浪漫主义音乐家门德尔松受到《仲夏夜之梦》的启发，创作出《仲夏夜之梦》序曲。我决定尝试着提炼其中的元素，将其运用到室内空间装饰中，不管是运用于橱窗装饰，还是运用于居家环境中，我觉得它都是相当具有功能性的。这种功能性不光是体现在使用功能上，最重要的是满足观者的精神需求。

图　4.2–b1

毕业创作《凝逝》　作者：荣涛　公共艺术 09 级

作品创意：

　　《凝逝》为观念雕塑作品，通过混泥土和钢筋现代材质来表达在中国快速城市化的经济发展的背景下，中国传统文化的流失与褪色。表现中国传统人文精神与现代文化精神的冲突，呼吁传统文化的保护和重视。也是一种现代人们的生活方式与传统"长者"之间的对话。在创作手段上采用现代建筑的手法，通过内部钢筋和混凝土的结合，与这种现代材料在传统家具器物上的使用，给人以一种强烈冲突对比和视觉冲击力。

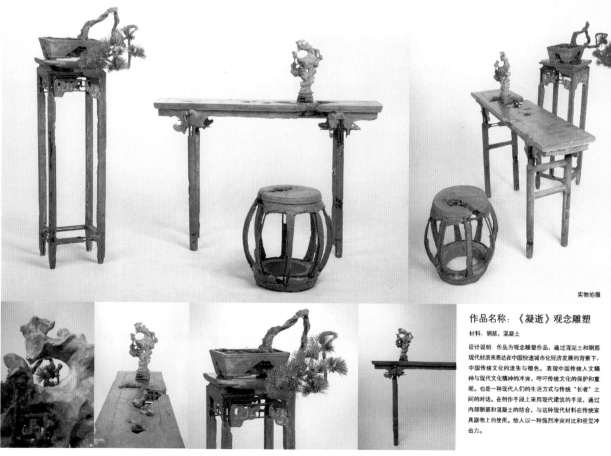

实物拍摄

作品名称：《凝逝》观念雕塑

材料：钢筋，混凝土

设计说明：作品为观念雕塑作品，通过混泥土和钢筋现代材质来表达在中国快速城市化经济发展的背景下，中国传统文化的流失与褪色。表现中国传统人文精神与现代文化精神的冲突，呼吁传统文化的保护和重视。也是一种现代人们的生活方式与传统"长者"之间的对话。在创作手段上采用现代建筑的手法，通过内部钢筋和混凝土的结合，与这种现代材料在传统家具器物上的使用，给人以一种强烈冲突对比和视觉冲击力。

图　4.2-b2

毕业创作《此时此地》 作者：张丹 公共艺术 09 级

作品创意：

　　《此时此地》是对于当下人们生活状态的一种反思。每个人在社会中，每时每刻都在扮演着不同的角色，他们的任何一个表情、动作、姿势、言语都时刻诠释着每个人背后的故事。 作为大学生的我们，生活在这样的环境下，我的作品就是我的态度，从不吝惜表达自己的情感。每一个微小的细节和瞬间，我都会为之心动，用情感记录下来，肆意的表达。

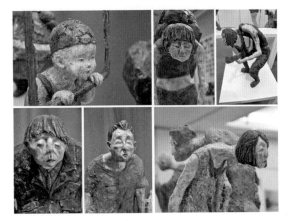

此时此地
Time and Place

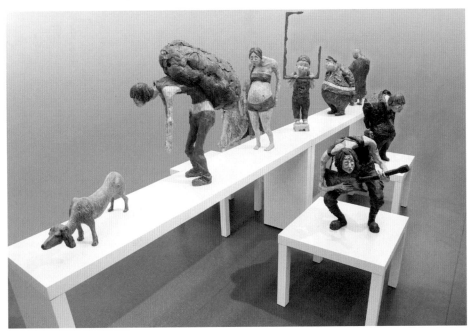

图 4.2-b3

毕业创作《砕阅石硶》　作者：李文　公共艺术09级

作品创意：

　　自工业革命以来，科技的力量改变着世界。人类依靠科技丰富自身生活的同时也影响着周围其他生物的生存，由于人类处在生物圈的最顶端，随着人类的活动不断扩大，其他生物的生存空间不断缩小。此雕塑作品表现形式上运用各式各样的金属零件，意在体现其包含的工业气息。设计构思以"化石"为出发点，化石给人的感觉是"过去"，借此，通过对三种濒危动物形体的考究（丹顶鹤、中华鲟、藏羚羊），将其转化为实体雕塑。以雕塑的语言来引起人们对濒危动物的关注，呼吁人们关注生态，保护动物。

砕阅石硶
suiyueshikong

Public Art Of Jiangnan University

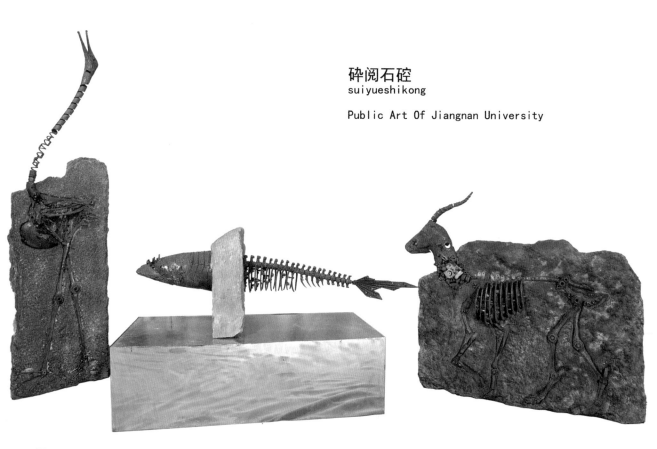

图　4.2-b4

二、装饰绘画在动漫设计中的应用

动漫设计是通过现代艺术理论和实践相结合的一门设计，主要以二维动画、三维动画、动画特效等表现手法，使漫画、动画和故事情节相结合，从而形成独特的视觉艺术，介于造型与影视艺术之间的一门"综合"学科，它包括角色设计、动作设计、造型设计和场景设计几个方面。角色设计是训练学生对于角色(人物或动物)动态、比例和尺度的把握；场景设计是对整体造型的设计规律和设计个性的整合。在整个的设计过程中，造型的元素特征和装饰的规律是动漫设计的关键。

优秀作品赏析

杰夫·昆斯作品：杰夫·昆斯是美国当代著名的波普艺术家。他以满足好奇甚至是玩乐的态度表现了光怪陆离的现代商品社会。昆斯借鉴了杜尚的挪用与拿来主义，让精美的现代商品丝毫不损地转入当代艺术状态，他的各种各样的商品、广告、卡通玩具不仅表现了多姿多彩的现代商品社会，也表现了现代人似孩童般无休止的消费欲望。昆斯的作品充满了满足与自我陶醉。他有意打破了人们习惯了的美的标准，将最庸俗的大众图象以十分精致的手法表现出来，表达着富裕社会里人们不可抑制的消费恋物风气（图 4.2-c1 至图 4.2-c4）。

图　4.2-c1

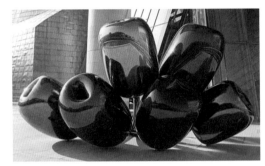

图　4.2-c2

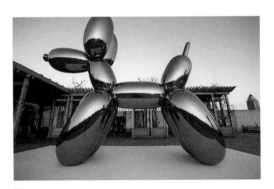

图　4.2-c3

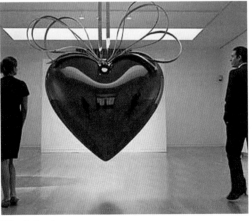

图　4.2-c4

村上隆作品：村上隆是当今日本艺术家中极具国际影响力的一位，也是日本新一代年轻人的偶像。他的作品表达了与西方当代艺术截然不同的日本式当代艺术创作，因而他的作品既融合了东方传统与西方文明，高雅艺术与通俗文化之间的对立元素，同时又保留了其作品的娱乐性和观赏性。是一种结合了日本当代流行卡通艺术与传统日本绘画风格特点的独特艺术风格（图 4.2-c5 至图 4.2-c7）。

图　4.2-c5

图　4.2-c6

图　4.2-c7

Michael Parkesx 作品：

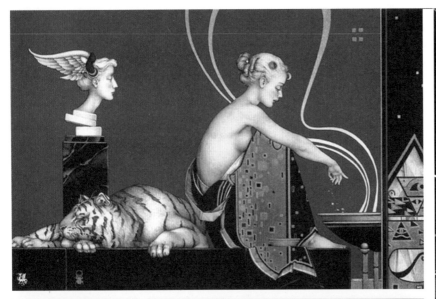

图 4.2-c9

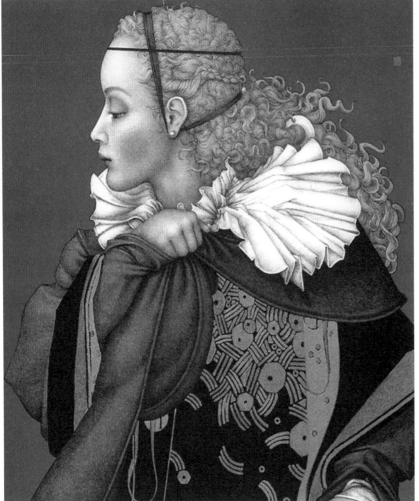

图 4.2-c8

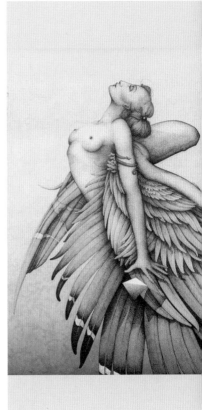

图 4.2-c10

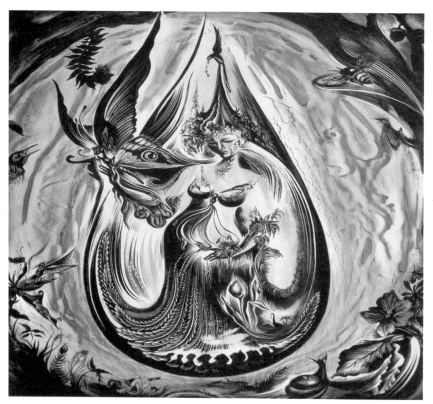

图 4.2-c11

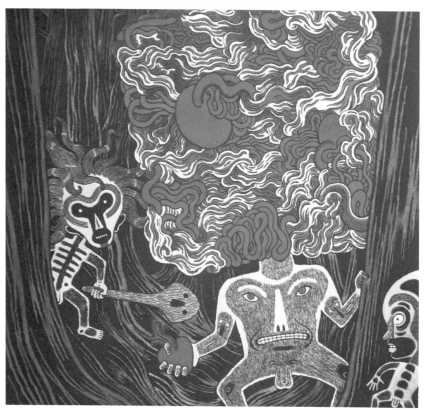

图 4.2-c12

优秀学生作品

(图 4.2–d1 至图 4.2–d12)

毕业作品：《七宗罪》手办创作选

作者：李赛争　公共艺术 07 级

原罪一词来自基督教的传说，它是指人类生而俱来的、洗脱不掉的"罪行"。
圣经中讲：人有两种罪——原罪与本罪，原罪是始祖犯罪所遗留的罪性与恶根，本
罪是各人今生所犯的罪。
另据《创世纪》记载，亚当、夏娃被造后，住在伊甸园中过幸福生活。上帝给他
们立了诫命："园中各样树上的果子，你可以随意吃，只是分别善恶树上的果子，你
不可吃，因为你吃的日子必定死"。上帝禁止亚当、夏娃吃"禁果"，但隐身于蛇形的
魔鬼却引诱他们背叛上帝，劝他们吃"禁果"，并说："你们不一定死……你们吃的
日子眼睛就明亮了，你们便如上帝能知道善恶。"夏娃经不住引诱，吃了"禁果"，又
让亚当也吃了一个。他们吃了"禁果"后，果然眼睛就亮了，能分别善恶，知道羞耻，
也就是说开始成为有思维能力的"人"。

夏娃吃下善恶树上的禁果之后，在体内中下了7颗种子，这7颗种子分别代表了7种
人与生俱来的欲望于本性。
贪婪：失控的欲望，是七宗罪中的重点。其他的罪恶只是无理欲望的补充。
色欲：肉体的欲望，过度贪求身体上的快乐。
饕餮：贪食的欲望，浪费食物或者过度放纵食欲，过分贪图逸乐皆为饕餮一罪。
妒忌：财产的欲望，因对方拥有的资产比自己多而心怀怨恨
懒惰：逃避的欲望，懒惰及浪费所造成的损失为懒惰一罪的产物。
傲慢：卓越的欲望，过分自信导致的自我迷恋，以及过分渴求他人的关注为傲慢。
暴怒：复仇的欲望，源于心底的暴躁，因憎恨产生的不适当邪恶念头。

图　4.2–d1

ORIGINAL SIN

设计草图

设计角色: 撒旦、夏娃、代表七种欲望的种子角色

设计元素: 植物生物的结合

设计表现手法: GK手办、CG插画

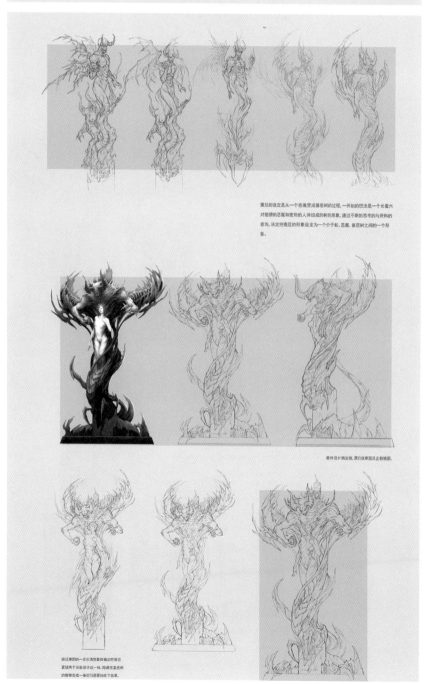

撒旦的设定是从一个恶魔变成善恶树的过程,一开始的想法是一只长着六对翅膀的恶魔和变形的人体组成的树的形象,通过不断的思考的与资料的查询,决定把撒旦的形象设定为一个介于蛇、恶魔、善恶树之间的一个形象。

最终设计确定稿,黑白效果图及正侧视图。

经过草图的进一步步演变最终确定撒旦夏娃两个形象设计成一体,隐藏在善恶树的翅膀变成一条蛇引诱夏娃吃下禁果。

图　4.2-d2

ORIGINAL SIN

七颗种子

完成稿

手办：GARAGE KIT，简称GK，是指没有大量生产的模型套件。因为产量很少而且在开模的复杂度上有着很高的难度，因此价格一般都很昂贵。

因为树脂材料的特性，很适合表现非常细致的细节部分和人物。大部分手办都是工厂提供的半成品白模，需要自己动手打磨、拼装、上色等一系列复杂的工艺，而且难度远大于一般模型制作。单单从上色来说，需要一定的美术功底以及喷笔这样昂贵的涂装工具。因此不是一般人能够轻易尝试的东西。

由于手办的加工过程是全手工的，因两手办完成品的价格也是比较高的。

原型制作选用了美国土灰色作为材料，灰色美国土是专业手办原型雕塑用材料，其特点有软硬克自己调节、细腻、不黏手、烘烤及定型，而且灰色更容易看出细节。

首先用铁丝做出骨架，估计一定要牢固。如果原型过高要有支撑杆，这里建议使用铝丝制作骨架，因为铝丝没有弹性，更重要的时候后面面拆模的时候铝丝比较易拆。骨架搭好之后，包上一层锡箔纸，这样做是为了更好的固定泥。然后就是选择填充物，我选择的是软陶。由于美国土价格比较高做，所以内部用软陶微填充烤硬，这样后面上美国土雕塑起来会更轻松。

原型的制作就是耐心的一点一点的雕刻了，没有捷径。

图　4.2-d3

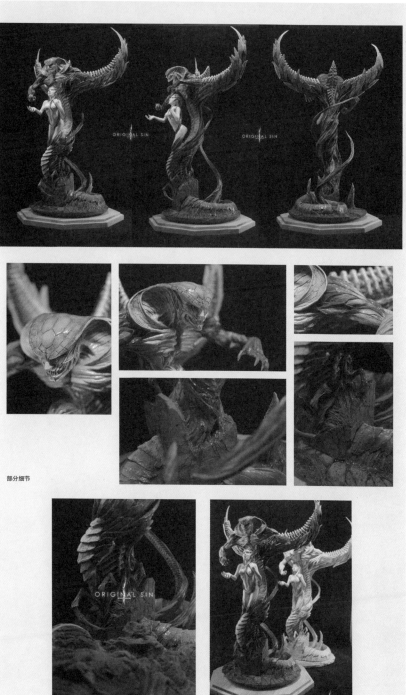

部分细节

图 4.2-d4

毕业作品：《源氏物语》插画创作选

作者：方琪　公共艺术 07 级

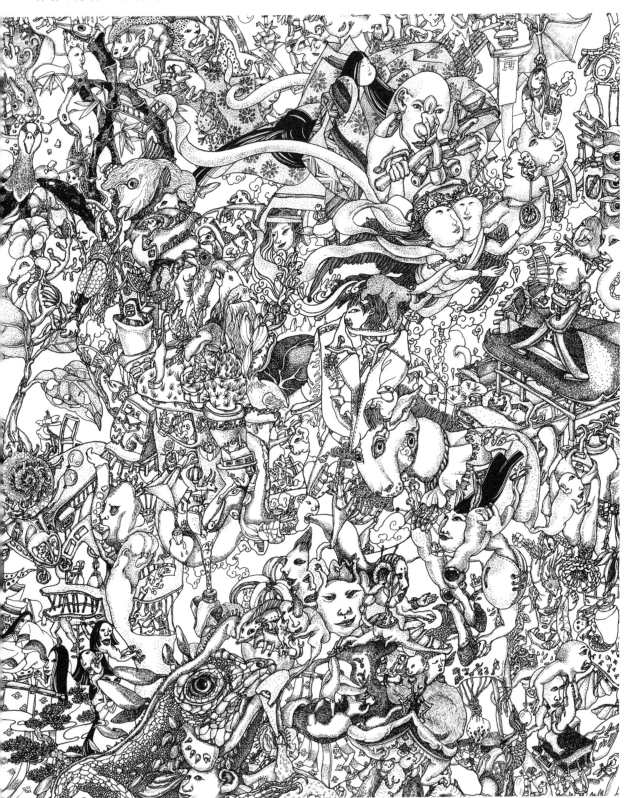

图　4.2-d5

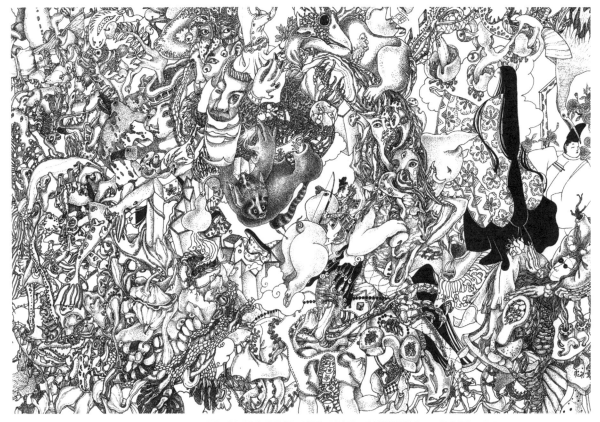

图　4.2-d6

专题设计作业：

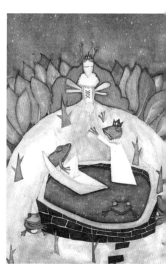

图 4.2-d7　宋金鹏

图 4.2-d8　土以真

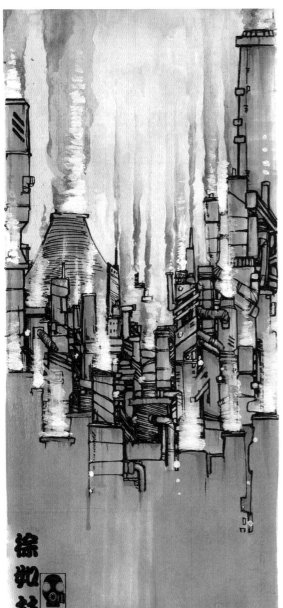

图 4.2-d9　王绍宇

图 4.2-d10　张潇文

图 4.2-d11　韩宗挥

图 4.2-d12 插画设计 陈辰

参考书目

1. 李广元 . 东方色彩研究 [M]. 哈尔滨：黑龙江美术出版社，1996

2. 张福昌 . 造型基础 [M]. 北京：北京理工大学出版社，1994

3. [美]苏珊·朗格 . 情感与形式 [M]. 北京：中国社会科学出版社，1986

4. [英]菲利普·威尔金森 . 符号与象征 [M]. 北京：生活·读书·新知三联书店出版社，2010

5. 金丹元 . 艺术感悟与审美反思 [M]. 上海：学林出版社，2008

6. 毛峰 . 神秘主义诗学 [M]. 北京：生活·读书·新知三联书店出版社，1998

7. [英]大卫·布莱特 . 装饰新思维——视觉艺术中的愉悦和意识形态 [M]. 南京：江苏美术出版社，2006

8. 徐复观 . 中国艺术精神 [M]. 桂林：广西师范大学出版社，2007

9. 庞薰琹 . 中国历代装饰画研究 [M]. 上海：上海人民美术出版社，1982

10. [美]艾伦·温诺 . 创造的世界——艺术心理学 [M]. 郑州：黄河文艺出版社，1988

11. 黄晋凯 . 象征主义·意象派 [M]. 北京：中国人民大学出版社，1998